THE JAPANESE DESIGN MASTERS 15

解讀日本設計大師

直擊專訪　代表作品　踩點資訊
定義日本設計15人

SendPoints｜編著

原點

前言

　　「關注設計細節」、「以人為本的人性化體驗」、「吸收西方文化同時整合民族精髓，即『本土化』同時又『國際化』」等，這些都是日本設計給人最深的印象。

　　日本侘寂（Wabi Sabi）美學中，有著關於日本設計的七個原則：1. Fukinsei（不均整）2. Kanso（簡素）3. Kokou（孤高）4. Shizen（自然）5. Yugen（幽玄）6. Datsuzoku（脫俗）7. Seijaku（靜寂）；而日本設計作為世界設計大軍中的一支重要文化力量，在設計界有著舉足輕重的地位。

　　日本在建築設計、室內設計、平面設計、裝幀設計、字體設計、服裝設計、產品設計等方面都非常出色，同時也誕生了一批設計領域的大師。他們創作的作品，好像天生就具有一種洞悉本質的能力，讓人留下深刻印象，滲透到我們日常生活。

日本設計與設計師的設計理念和哲學思想是分不開的，本書採取訪談形式，與日本設計界國寶級大師永井一正、藝術家橫尾忠則、無印良品設計總監原研哉、主導 Uniqlo 品牌設計的佐藤可士和、《idea》雜誌藝術總監白井敬尚、「熊本熊之父」水野學等十五位日本大師，進行關於設計的一系列對話，挖掘大師的設計觀，探討及展示他們獨特思維下的創作成果。

　　充滿啟發性的同時，內容上還精選了多個日本美學場所，為打卡日本美術館、商店、書店等提供指南。以設計思維啟發與輕旅行為主題，本書將讓你從多角度瞭解日本設計文化，感受日本美學的獨特魅力。

目錄

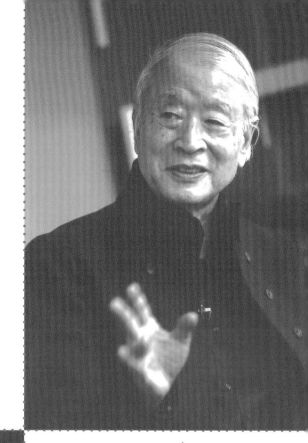

永井一正
KAZUMASA NAGAI

1929，出生於日本大阪。
1951，就學於東京藝術大學雕刻科。
1960，參與創立「日本設計中心」（NDC）。
1966，第一次完成札幌冬季奧運會和沖繩海洋科學博覽會的系列設計。

獲得多國著名設計獎項，包括日本平面設計師協會（JAGDA）獎、朝日廣告獎、每日設計獎、波蘭華沙國際海報雙年展金獎、布爾諾國際平面設計雙年展金獎、東京國際版畫雙年展獎等。作品被東京國立近代美術館、富山縣立近代美術館、姬路市立美術館等地收藏。

Keywords
國寶級大師、LIFE 系列海報

踩點info
東京國立近代美術館
THE NATIONAL MUSEUM OF MODERN ART, TOKYO

↘ 貼近萬物，與生命共舞

STAY CLOSE TO EVERY CREATURE AND DANCE WITH LIFE

日本設計界國寶級大師永井一正先生，多年來堅持創作 LIFE 系列海報，藉此充分表露出貼近萬物、與生命共舞的理想，並呼籲人類重新關注生命和地球。作品中可察覺到微觀圖像表現背後隱喻的巨觀意涵，即便是深埋在作品中的細點、細線與裝飾符號，也都處處流瀉出他內心洶湧澎湃的情感。無須繁複的色彩，單純的點、線交織就能傳遞出關乎生命、引人沉思的重要意念。這些作品不僅停留在對動物的描繪，還加入了日月星辰、溪河江海和花草樹木，天地萬物於細密交織的點描與極為潔簡的手繪線條下，在海報中栩栩如生，讓觀者得以貼近自然界純淨又真實的脈動，與大自然的一切生命共舞。

數十年寒來暑往，永井大師仍擁有朝氣蓬勃的生命力，除了體現在他對工作所保持的專注與熱情，還表現在他的深刻作品中。從早期幾何抽象概念到後來以不同種類的動物為主題，在融入傳統日本美學元素，如日式花紋和配色基礎後，將禪宗哲思、科學設計糅合進他對生命奧祕的理解。值得再提的 LIFE 系列海報，細心去看就能發現，幾乎每個動物都配上了和人相似的眼睛，靜謐地注視著每個觀者，猶如活了一般，讓人心湧動一種莫名的情感，將自己和動物們放在了平等位置。這種視覺效果既展現不同生物的優雅神祕，又迸發出強大的、讓人敬畏的生命力，傳遞生命真諦、強調生命珍貴之餘，更喚起觀者對自然奇蹟的欣賞和尊重。

大師訪談
Talk to the Master

永井一正　KAZUMASA NAGAI

Q1　我們一直關注前輩的作品，您的作品總是鼓舞著我們要觀察當下自己感官世界的變化。創意與年齡無關，如今九十歲的您依然活躍，作品 LIFE 系列海報獲得業界肯定。這系列作品是否反映出您對生命的理解，那是什麼？

永井一正：我認為，一個優秀的設計，是在整合人類五感——即視覺、觸覺、嗅覺、聽覺和味覺——的基礎上，錘鍊出具備某種目的的「形狀」。這是因為，無論是進行設計的一方，還是接受這些設計的一方，都自然存在一種共同的感覺。地球奇蹟般地自宇宙形成，微生物出現，繼而人類作為生物的一個物種誕生了。這其中存在著某種宇宙法則、天意，它作為地球的生態體系，通用於所有的自然、生物。它非常神祕，而且帶有一種不可思議的美。當設計師們各自進行某種設計時，都應該留意已經存在的自然法則，並將其變成某種「形狀」。如果不能同時在成本和功能兩方面設計得既美且富有魅力，那麼便不能稱之為水到渠成的設計結晶。我希望能在認識各項功能的基礎上，重視自然界共通的感覺。從這一基本思路出發，我加入了種類繁多、神態各異的動物元素，作為自然和生物的象徵，它們並非栩栩如生的寫實，而是表現為生命象徵。這種設計作為 LIFE 系列作品已經持續了大約三十年。我希望帶來視覺上的衝擊，讓人們意識到生命的寶貴和活著的意義。我自己也藉由製作 LIFE 海報，獲得了活著的勇氣。我很高興能帶給其他看到這些作品的人們同樣的感覺。

Q2　您的作品在不同時期會有風格上的變化，這是您有意識的改變嗎？

永井一正：在設計初期，我從抽象性設計演變成感受宇宙的設計，那時完全沒有電腦，全部都靠手繪。不過後來個人電腦已經普及到設計行業，我可以輕鬆地製作我原來的那些作品，所以我當時就想重新考慮一下設計。我覺得，全球不斷暖化，人類必須與植物和動物們和諧共處，於是，我便開始了 LIFE 系列的設計，用以前從未描繪過的動物作為主題圖案，呼籲人們關注生命的重要性。

Q3 您的作品會反映出不同時期的設計趨勢嗎？可以說一下不同時期日本平面設計的趨勢嗎？

永井一正：龜倉雄策、田中一光、福田繁雄和我，希望建立一個與眾不同的、獨特的設計世界，設計活動的重心都放在海報和 logo 標誌方面。很遺憾，除我之外的其他人都已去了另一個世界，而我也意識到設計的現代性表現，但我覺得設計的範圍越變越窄。現代的設計師則是很多從一開始就負責企業的品牌推廣，從事著更為廣泛的設計。

Q4 有沒有哪個時期的設計趨勢，對您的設計生涯產生過巨大影響？那時候的作品有哪些？

永井一正：1987 年，我和龜倉雄策、田中一光、福田繁雄在富山縣立近代美術館舉辦了一場名為「4.G.D Poster and Mark」的展覽會。每個人都展出了大量作品，並決定以「JAPAN」作為當時的共同主題創作海報。我展出了「烏龜」、「青蛙」與「金魚·蘭壽」。這是形象藝術的開端，它同時融入了動態的生命與日本的傳統圖案。我想就是在這個時候，日本的傳統繪畫藝術之一的「琳派」等影響了我作為日本人的思想。

Q5 您曾說，設計應直擊靈魂，打動人心。可以和我們分享一下您最珍視的作品是哪些？它們最打動您的原因？

永井一正：我的近作是 2017 年創作的 LIFE 作品，是用彩色鉛筆繪製的一頭紅獅。我覺得採用強烈的紅色以及用彩色鉛筆繪製的那種樸素感，反而更有力地表達了我的願望。

Q6 您擅長平面設計，但您從小也對雕塑感興趣。是什麼讓您選擇了平面設計的職業？如果您不當平面設計師，會成為雕塑藝術家嗎？

永井一正：我曾經立志要學雕刻，並進入了東京藝術大學雕刻科學習，所以我自然是非常喜歡雕刻，但由於身體狀況不佳，我變成了一名平面設計師。至今我都覺得這是上天的旨意，從未另作他想。

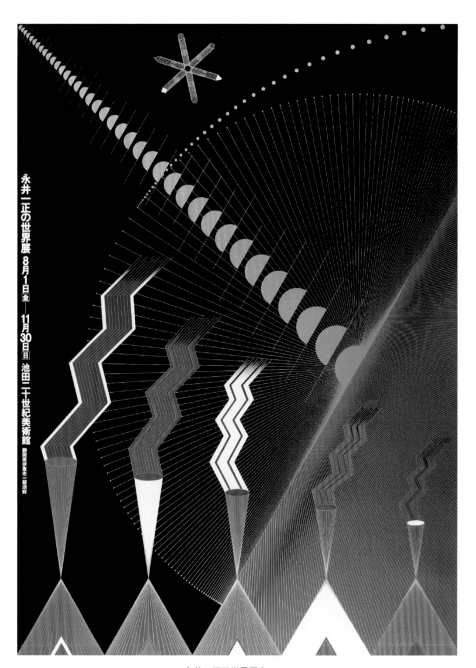

永井一正的世界展 ｜ 1980

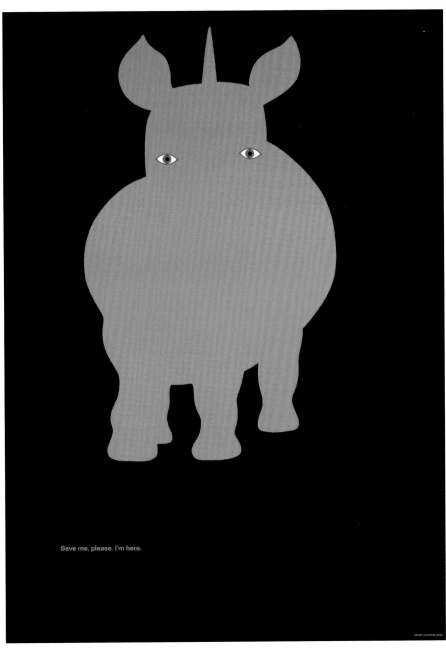

Save me, please. I'm here.

請救救我，我在這裡｜1993

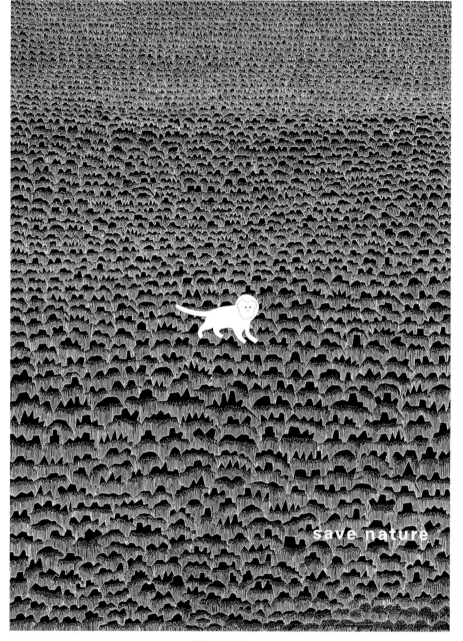

拯救大自然｜1995

Lilycolor | 1974

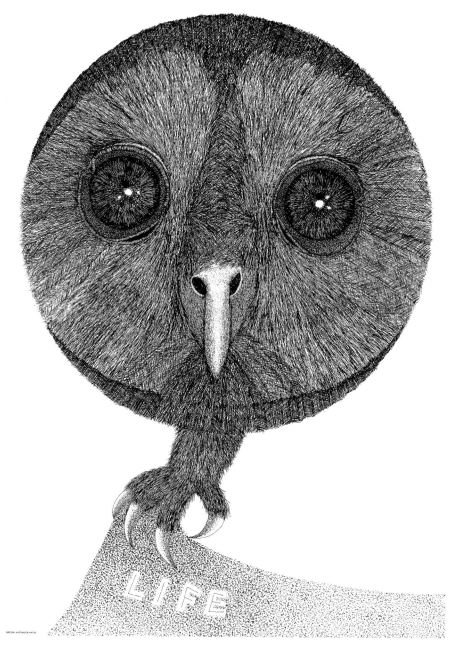

LIFE | 2002

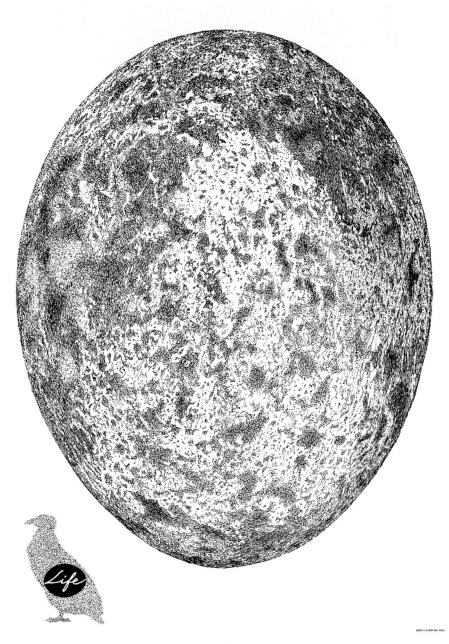

LIFE | 1999

LIFE | 2007

LIFE | 2016

LIFE

LIFE | 2017

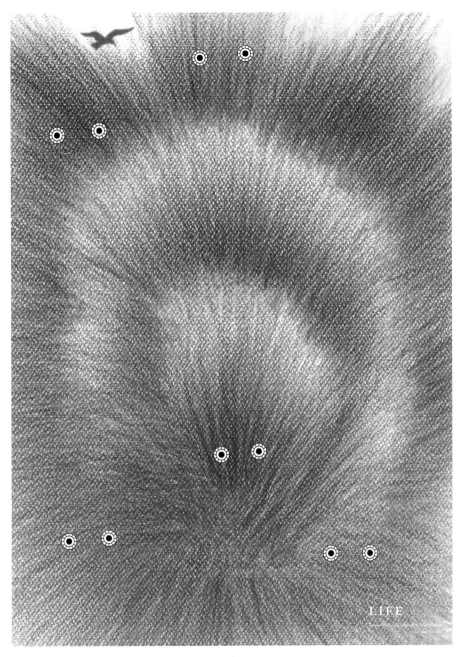

LIFE | 2018

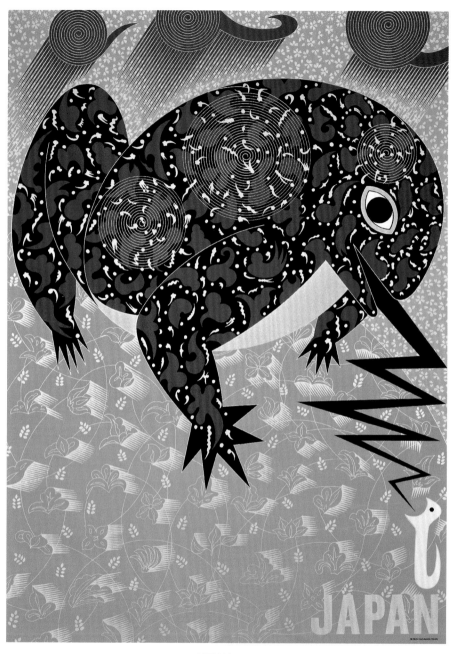

JAPAN | 1998

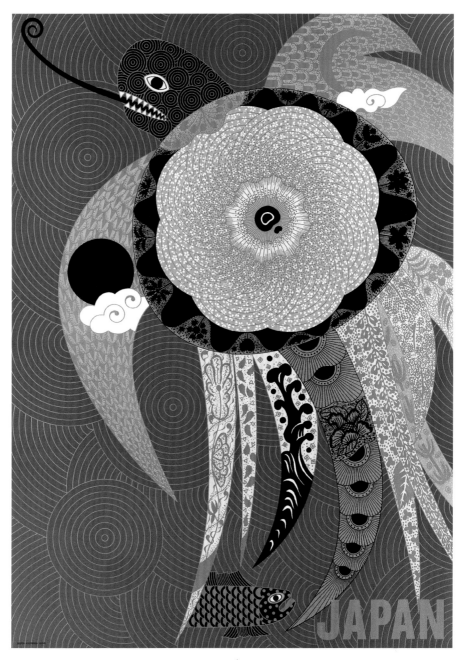

JAPAN | 1998

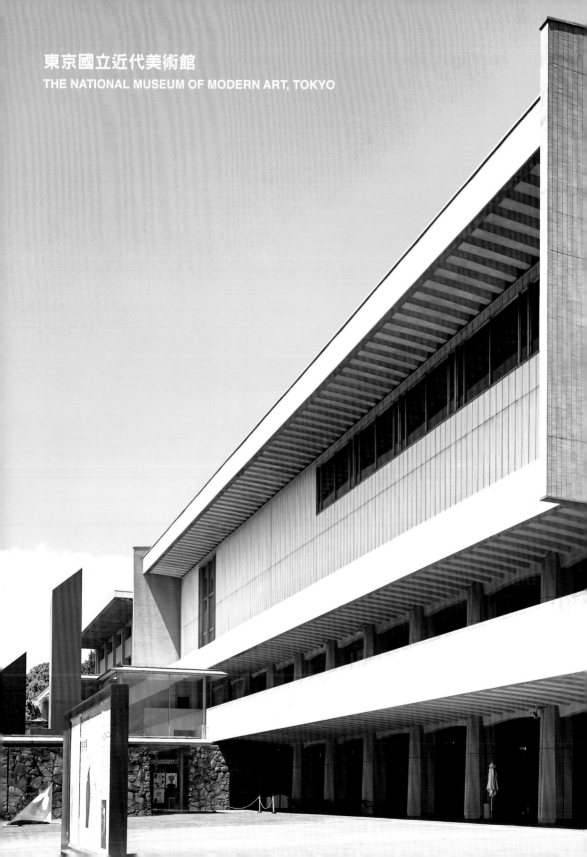

東京國立近代美術館
THE NATIONAL MUSEUM OF MODERN ART, TOKYO

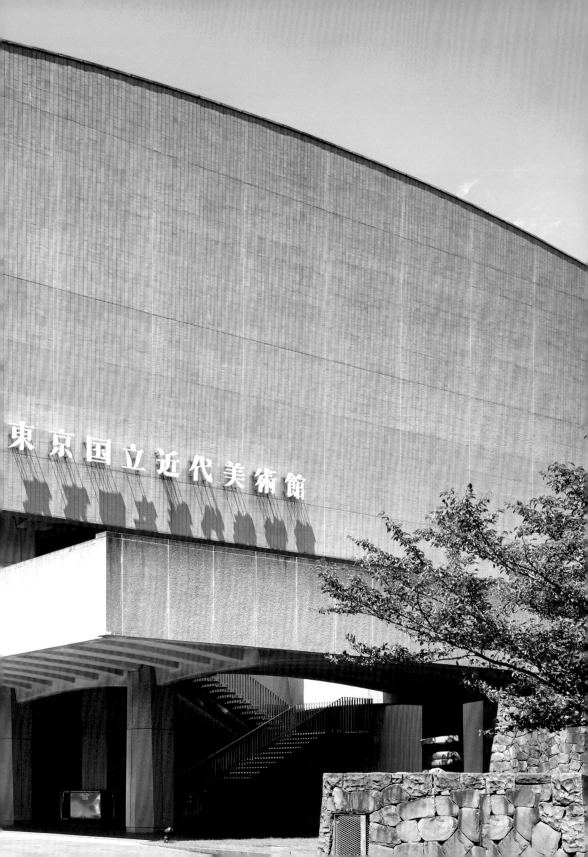

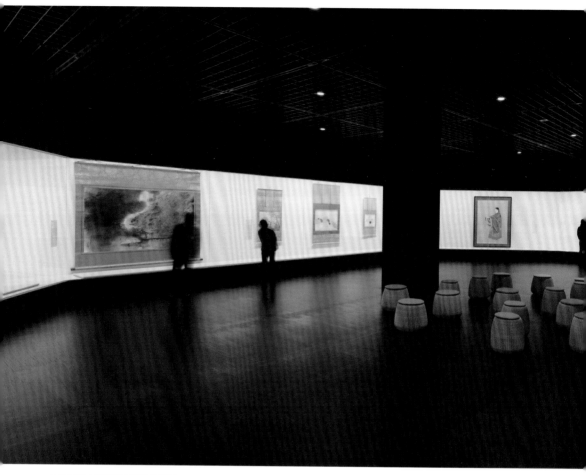

3 樓展廳│東京國立近代美術館

　　東京國立近代美術館（MOMAT）收藏的永井一正設計作品超過一百件。二戰之後，日本的平面設計主要是以海報宣傳作為發展主軸，永井一正的海報設計表現形式有著幾次週期性蛻變，從 60、70 年代幾何抽象風格的海報設計，到 80、90 年代意象手繪風格的動物主題海報設計，再到 90 年代後期以「LIFE」為主題創作的一系列海報，都反映出他在不同時期對藝術、對生命、對自然的不同領悟。

　　東京國立近代美術館位於東京市中心，在東京都千代田區北之丸公園內，1952 年開幕，是日本最早的國立美術館，分為美術館本館、工藝館以及二館（國立電影資料館）。本館以介紹東西方現代美術為主，收集、保管和展示日本現代美術史上的代表作品，舉辦國內外現代美術展覽。

　　藏品規模龐大，達一萬三千餘件，是日本國內最高級別。「MOMAT 收藏展」每年都會在美術館二至四樓的畫廊舉辦幾次，展出約兩百件藏品。這可能是日本唯一可讓民眾在單一展覽中，欣賞到日本百年藝術的地方。

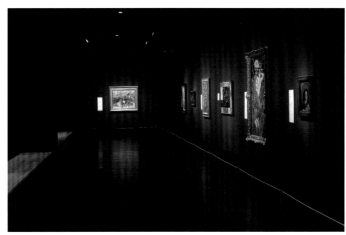

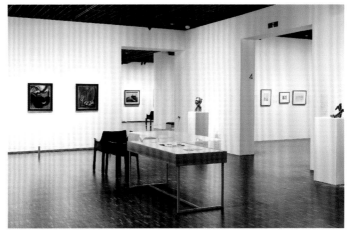

4 樓展廳｜東京國立近代美術館

東京國立近代美術館

地　　址：東京都千代田區北之丸公園 3-1
開館時間：10:00–17:00；週五、週六 10:00–
　　　　　20:00
休 館 日：週一（如逢國定假日，改隔日休
　　　　　館）、展覽更換期間、歲末年初
交　　通：東京 Metro 東西線「竹橋站」1b
　　　　　出口徒步 3 分鐘；東京 Metro 東
　　　　　西線・半藏門線・都營新宿線
　　　　　「九段下站」4 號出口、或於半
　　　　　藏門線・都營新宿線・三田線
　　　　　「神保町站」A1 出口，徒步均
　　　　　15 分鐘

若想更深度瞭解日本藝術文化，可以參觀東京國立近代美術館二樓的藝術圖書館。藝術圖書館於 2002 年開放，是一間專門圖書館，收藏各國藝術相關的書籍、雜誌、展覽目錄和攝影書籍等。但此圖書館的藏品不外借，只能在室內使用。

若想稍作休憩，可以去四樓的人氣休息室——一個叫做「看得見風景的房間」的休息區，提供了令人驚嘆的周邊景色。在此眺望本館周圍的皇居、北之丸公園、千鳥之淵等風景名勝，遊客可以在這裡品味日本文化和豐富的自然環境。

橫尾忠則

TADANORI YOKOO

1936，出生於日本兵庫縣。

1956，開始在神戶新聞社工作。

1960，橫尾忠則進入龜倉雄策主持的日本設計中心工作。

1972，紐約現代美術館 MoMA 為橫尾忠則舉辦個展。

1980，發表「畫家宣言」，宣誓自己的畫家身分。

1995，獲得每日藝術獎。

2001，榮獲紫綬褒章。

2012，橫尾忠則現代美術館在神戶市開館。

2013，豐島橫尾館在香川縣豐島開館。

2015，獲得第二十七屆高松宮殿下紀念世界文化獎等獎項。

Keywords

日本安迪‧沃荷、拼貼、惡趣味、迷幻藝術

踩點info

橫尾忠則現代美術館

YOKOO TADANORI MUSEUM OF CONTEMPORARY ART

豐島橫尾館

TESHIMA YOKOO HOUSE

↘ 特立獨行的瘋狂藝術家

AN EXTRAORDINARY CRAZY ARTIST

橫尾忠則是日本藝術界的怪咖，一位既多產又極具國際知名度的插畫藝術家。60 年代以繪製插圖成名，他的作品大量採用了朝陽、櫻花、海浪等元素，以荒誕、諷刺、迷幻的惡趣味聞名，具有鮮明且強烈的個人風格，光怪陸離，讓人過目不忘。全情投入的藝術感染力使他異常出色，時至今日，八十多歲的橫尾忠則仍活躍於日本藝壇，其作品每年依舊有多場展覽進行著。

三島由紀夫如此評價他：「橫尾忠則氏的作品，完全把我們日本人內置的無法忍受的東西全部呈露出來，讓人惱火，也讓人恐懼。一種多麼低俗的極致色彩……一種無禮的藝術。與那種向內部，再向內部一味彎折的狂人世界不同，一個廣闊的、被嘲笑的世界橫互在那裡。正是這種廣野，把他的作品最終變成了健康的東西。」

橫尾忠則

TADANORI YOKOO

Q1　我很好奇，能夠創作出那麼好作品的地方應該是怎麼樣的？先生可以用照片的方式公開您的創作（工作室）環境，或者您最喜歡待的一處角落嗎？對您來說，哪些物件在您的工作室是不能或缺的？

橫尾忠則：工作室的場景常常發生變化。牆上有時掛滿作品，由於作品要拿去參展，有時牆上空空如也。談到工作室需要的東西，那就是作畫的材料和工具了。我們真正需要的是空間。我想要更大更大的空間，可是日本是個國土狹小的國家。

Q2　您的作品擁有日記感、故事感、歷史感、神話感、前現代感、情緒感、無政府性、俗麗感、算計感、諧謔感、慶典感、咒術感、浪漫感、魔術感、殘酷感、虛構感……而外界也給您貼滿標籤，用「日本的安迪・沃荷」、惡童、低俗、無禮等等，來形容先生的才華，這些都是很酷的標籤，您想要再添加一些嗎？那是什麼？或者是想去掉一些，那又是什麼？

橫尾忠則：可能我的回答不能扣緊你的話題。縈繞在我腦海裡的都是關於環境、人生、歷史等主題，可謂包羅萬象。但是我的繪畫主題和形式從不局限、從不特定。那一日、那一刻、那一隅，生成的想像全部都可以成為畫作。畫什麼、如何畫，不重要，為何而生才是重要課題。我感覺到我的作品留給你的印象是非常愉快的。其實哪種感受都沒有關係。

Q3　人們都害怕死亡，而先生卻大無懼，豐島橫尾館更以「生與死」為主題設計。可以分享一下最令您感到恐懼（壓力）的事究竟是什麼嗎？

橫尾忠則：雖然「死」字面前人人平等，然而人們還是害怕死。人們害怕死的同時，可能同樣也害怕生。害怕死是不是因為人們認為死意味著無呢？我們可以用同一思路來看待死與生。如果我們不把死和生分開來思考的話，也許就不那麼可怕了。我們不切割生與死，把兩者當做是連接體。哪怕死了，也還活著，如果我們這麼看待生死的話，那麼我們的活法就千變萬化了。人終歸是在死的行列裡的，以靈魂的方式存在。我的作品，無論哪件作品，都是圍繞著這個問題創作的。

說到壓力，我認為壓力是自己創造出來的。如果能好好控制自我的話，我想壓力就會消除。

Q4　過去接受媒體採訪時，您曾勸告年輕人不要只顧著想怎樣才能成名。那麼您是什麼時候開始想到：「喔，應該是時候要成名了」或「這下要成名了」？

橫尾忠則：當我注意到的時候，我已經出名了。

Q5　面對年輕一輩的插畫家、藝術家、設計師，有您比較欣賞的人嗎？他們是誰？為什麼？

橫尾忠則：我知道的年輕藝術家並不多。我敬仰的藝術家是畢卡索、杜象、基里訶、達文西，再來是畢卡比亞、曼·雷等。我是他們的私塾弟子。

Q6　您是一個想做就做的大齡兒童，連電影也演過了。接下來，在事業和生活上，先生最想做的事是什麼呢？

橫尾忠則：關於今後想做的事是什麼，知道那個答案的不是我，而是我的命運。我的命運完全控制著我，所以遵從我的命運是我今後想做的事情。

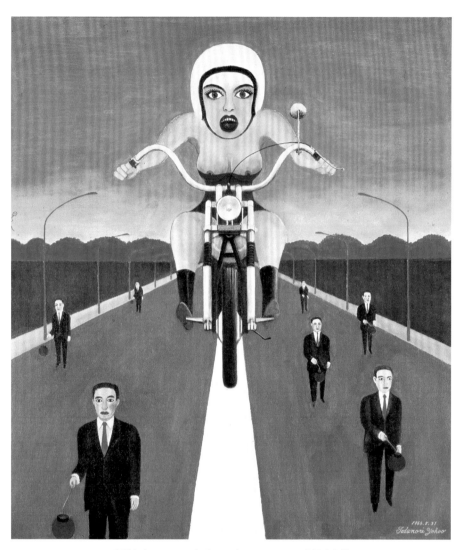

摩托車（オートバイ）│ 1966 │ 530 × 455mm │ 個人收藏

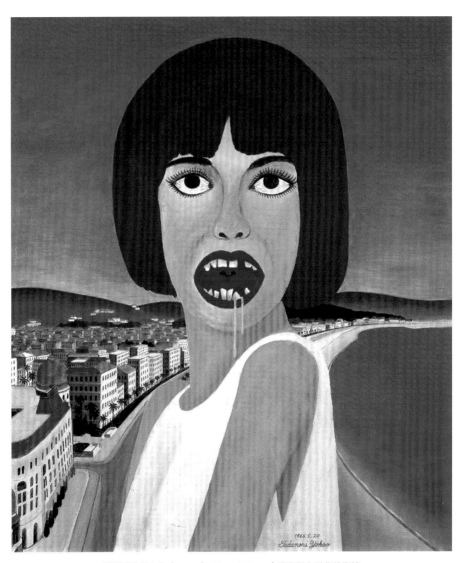

垂涎（よだれ）｜1966｜530 × 455mm｜德島縣立近代美術館

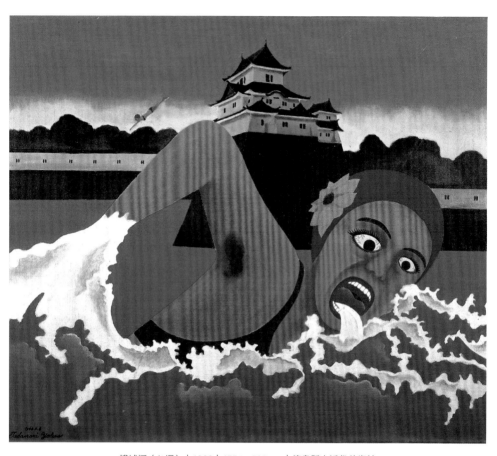

護城河（お堀）｜ 1966｜ 455 × 530mm｜德島縣立近代美術館

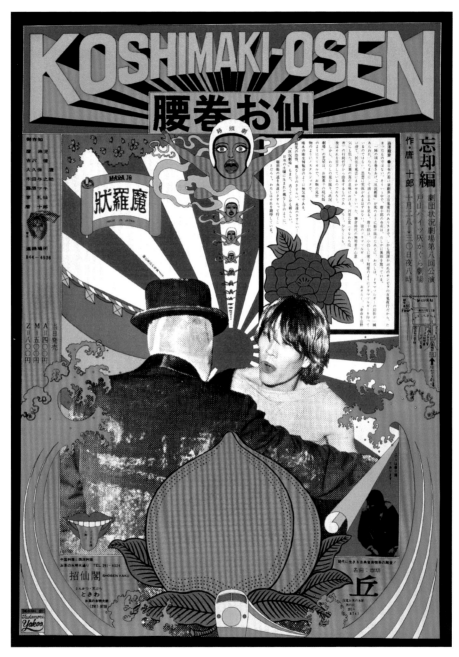

狀況劇場《腰帶仙人・忘卻篇》（腰巻お仙・忘却編）海報
1966｜1054 × 746mm｜紐約現代美術館

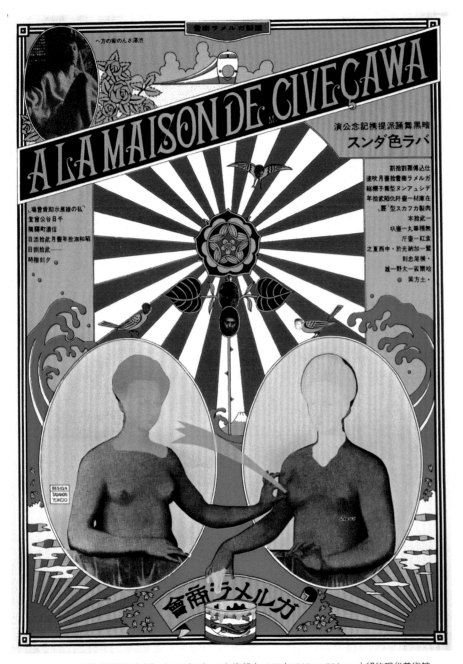

Garumera 商會《薔薇色之舞》（バラ色ダンス）海報｜1965｜1038 × 728mm｜紐約現代美術館

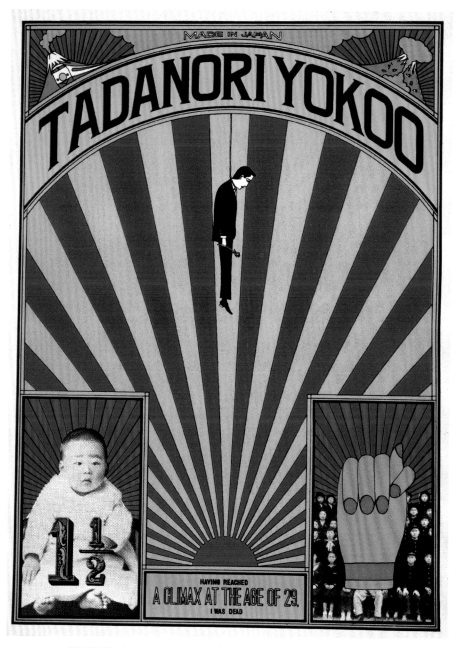

《橫尾忠則》（TADANORI TOKOO）| 1965 | 1092 × 791mm | 紐約現代美術館

橫尾忠則為自己設計的海報，當中手持玫瑰上吊的即橫尾忠則本人，右下角的不雅手勢表達了埋葬過去寄望未來的決心：「在埋葬過去自我的同時也寄望創造未來的自我，這張海報蘊含了這樣的意義，同時也是我和現代主義設計分道揚鑣的告別宣言。」

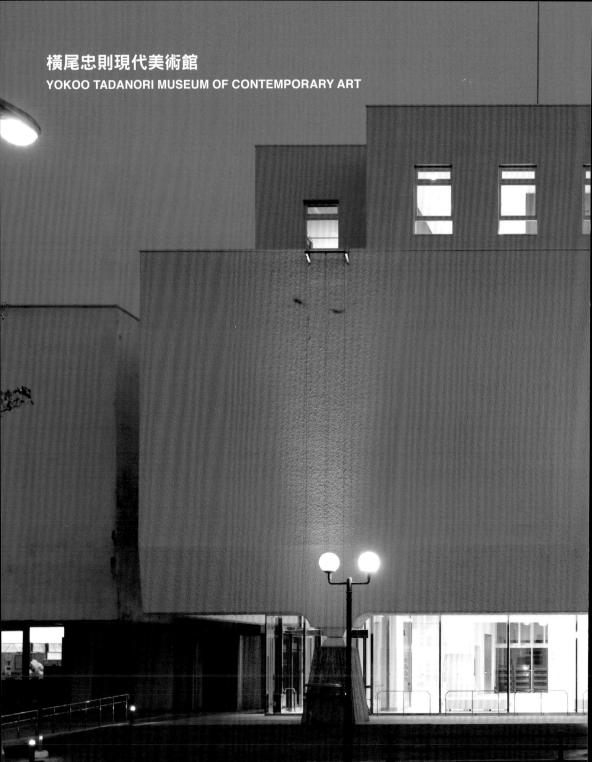

横尾忠則現代美術館
YOKOO TADANORI MUSEUM OF CONTEMPORARY ART

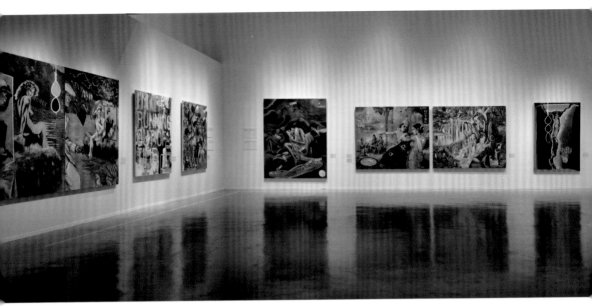

「自我的終結」（THE END OF EGO, 2019）裝置展覽｜橫尾忠則現代美術館

橫尾忠則現代美術館

開館時間：10:00–18:00

休 館 日：週一（如逢國定假日，改隔日休館）、展覽更換
　　　　　期間、歲末年初

地　　址：兵庫縣神戶市灘區原田通 3-8-30

交　　通：阪急電車神戶本線王子公園站；JR 神戶線灘站；
　　　　　阪神電車本線岩屋站

　　兵庫縣神戶市有一座藝術愛好者必去的美術館——橫尾忠則現代美術館，自 2012 年 11 月開館後，主要收藏兵庫縣西脇市出生的橫尾忠則所捐贈和存放的作品，包括繪畫、版畫、海報、拼貼畫和書籍設計等。美術館希望通過展示藏品，向國內外宣傳他作品的魅力，同時館內還舉辦各式展覽，展出來自各個領域藝術家的作品，這些展覽都與橫尾忠則及其作品主題相關。

　　橫尾忠則現代美術館的檔案室，收藏了與橫尾忠則相關的大量參考資料、各種調查和研究活動資料。這個巨大的資訊寶庫揭示了橫尾忠則的「祕密」，並展示了橫尾忠則與諸多名人間的廣泛連結，這些都是日本戰後文化史的寶貴資源。此外，開放式工作室（open studio）還會精心籌畫一系列針對不同年齡層的活動，從兒童到成人都有，包括演講、工作坊、音樂會和公共藝術創作等。

豐島橫尾館

地　　址：香川縣小豆郡土庄町豐島家浦 2359

開館時間：3 月–10 月：10:00–17:00；11 月–2 月：10:00–16:00

休 館 日：3 月–11 月：每週二；12 月–2 月：每週二、三、四

交　　通：家浦港徒步 5 分鐘

改建自古民房，展示裝置藝術和平面作品

「食人鯊與金髮美女：橫尾忠則笑」（MAN-EATING SHARK AND BLOND-HAIRED BEAUTY: YOKOO TADANORI LAUGHS, 2019）裝置展覽｜橫尾忠則現代美術館

「偉大的涅槃」（GREAT NIRVANA, 2015）裝置展覽｜橫尾忠則現代美術館

佐藤卓

TAKU SATOH

1955，出生於東京。

1979，畢業於東京藝術大學設計科。

1981，獲碩士學位，任職日本最大廣告公司電通。

1984，成立佐藤卓設計事務所（TSDO）。

操刀 NIKKA 純麥威士忌、Lotte 木糖醇口香糖系列、明治美味牛乳等產品的包裝設計，亦為三宅一生的副品牌「三宅褶皺」做出了至今熱潮不減的平面系列廣告；參與過金澤 21 世紀美術館、東京國立科學博物館和全國高中棒球錦標賽的視覺識別設計；NHK 教育節目《用日語玩耍》（にほんごであそぼ）、《啊！設計》（デザインあ）藝術總監；東京ADC、東京TDC、日本平面設計師協會（JAGDA）、日本設計委員會，國際平面設計聯盟（AGI）等機構的會員；佐藤卓也是東京 21_21 DESIGN SIGHT 美術館總監。

Keywords

三宅一生御用設計師、明治牛乳包裝盒

踩點info

21_21 美術館

21_21 DESIGN SIGHT

松屋銀座百貨地下道

MATSUYA GINZA

探索設計中的「材料特性」

EXPLORE "MATERIAL CHARACTERISTIC" WITHIN DESIGN

佐藤卓除了三宅一生御用設計師這個廣為人知的身分外，更是日本的「國民設計師」，只要說到日本產品的包裝設計，他是永遠無法繞開的一位。不誇張地說，只要去了日本，隨便進入一家超市，到處都可以看到他設計的商品包裝。他創造了太多深入日常的「國民」產品，諸如雄踞銷售冠軍十四年的明治美味牛奶、熱賣十八年的 Lotte 木糖醇口香糖、可爾必思等等。從包裝設計、產品設計到策展活動，佐藤卓跨界多種設計領域，累積了為數眾多的優秀作品。

大師訪談
Talk to the Master

Q1　材料是設計的語言，您有沒有一些特別想運用在設計中的材料？為什麼？

佐藤卓：我做過很多不同類型的設計，不同的專案使用的材料不一，用過紙、樹脂、木材、金屬、玻璃、石頭等。我的角色是嘗試不同材料，從成本、硬度、持久性、壽命、環保、客戶意願、消費者偏好、價值等方面因素，判定哪些是最適用的。我不能根據個人喜好來選材。由於我主要是設計平面作品，所以常用紙材，大概對紙材設計更熟悉。但這不是說我更喜歡用紙張作為材料。如果其他材料或媒介更適合一個設計專案，我當然樂於使用。

當材料確定之後，我會仔細研究怎麼提煉昇華設計中的「材料特性」。我認為這一點很關鍵——如果用的是紙材，就探索紙材的優越性；如果是玻璃，就挖掘玻璃的優越性；而如果用的是鋁材，就開發鋁材的優越性。換句話來說，這是一位設計師能對材料致上的最大敬意。我們製造的任何一件東西都用到了地球上的各種資源。如果不最大限度地開發我們所使用的材料特性，是對環境的大不敬。所以我想要以一種敬畏地球的態度去使用材料。

佐藤卓
TAKU SATOH

Q2 當您接手一件專案時，最先思考的是什麼，設計中所用到的材
料又是如何確定的？

佐藤卓：每次著手一件專案時，我總會嘗試去客觀地把握當時的所處
環境，盡可能吸收更多訊息，更深入透徹地研究，在這個過程中提醒
自己不要過早得出概念。設計師的角色是尋找解決方案，但是在理解
之前就先設定問題，設計出的作品容易以自我為本位。我想先揣摩環
境，完全把握客戶的訴求。我需要提問，弄明白理念的來龍去脈以及
圍繞這些理念的環境和人，然後讓構思逐漸成形。對我來說，創意的
生成是自然而然發生的，不是我作為一個創作者的生硬產物。

關於材料的想法也是自然形成。有時候是一種很大膽的材料，但如果
它深深根植於現有所掌握到的資訊中，這種選擇就是必然的，客戶也
往往樂於接受。在這裡，弄清楚「必然性」很重要：單純表現設計師
個人審美的設計終究難以讓人心悅誠服。

Q3 設計的本質不是附加價值，而是以冷靜的方式呈現事物本身。
您是如何落實這種方式？

佐藤卓：如果在對專案和材料沒有充分理解與認知的情況下，就著手
設計，那麼設計師能創造的也就只有「附加價值」，這樣的設計通常
體現不出物件的實際價值。「附加價值」是人們常掛在嘴邊的一個
詞，然而由於這本身已經成為一種願望，我覺得我們已經見過太多由
此衍生而出、毫無意義的東西和服務。如果能仔細看看被設計出來的
東西，把它放在社會和其他語境中用心揣摩一下，就能對需要做的事
有一個很好的概念——往往只須做一點小小的調整就行。真正必要的
是判斷，以及與客戶和其他股東仔細討論。當你真正把事物的大框架
納入到思考中時，正確的結果便呼之欲出。

Q4　目前佐藤先生所參與設計的產品或品牌，大部分都很受歡迎。是否可以舉例分享，一款熱銷品牌的設計如何打造？需要怎麼樣的設計？

佐藤卓：我主導了明治美味牛乳的設計。2002 年這款產品在日本全線上市，直到今天仍然是市場上最暢銷的產品。我與明治公司的設計合作也從未間斷，一直在調整改進，讓產品更美味，包裝更具親和力。在合作之初我深入學習了牛奶的製作流程。合作方提供了好幾個命名方案。我和團隊到牧場去觀察牧民擠牛奶，到工廠觀看牛奶包裝的過程。大約四個月後，我們為最初的包裝設計創意提出了十五個方案，隨後是數不清的討論。從第一次提案開始，每一次都對設計進行調整改進，直到敲定最終方案。在這過程中，我和客戶代表拋開市調進行討論，直到我們確定創意的方向後，才加入市調專家意見。

也就是我們先確定了核心的共識和方向。我們雙方都明白，如果在專案成員尚未有清晰方向的情況下，就納入市場調研，設計只會在資料堆裡夭折，導致專案流產。幸好我們從一開始就有這個共識，於是我們愉快地選擇開發一個單純的牛奶盒包裝設計，而不是過度設計讓它變成一個廣告看板。

比如，牛奶的味道可口應該比滅菌度更重要。明治公司的突破性生產技術，讓這個產品即使價格偏高，也能在上市後獲得最大的市場份額。我們至今還在持續尋找方式不斷完善這個產品。我喜歡與客戶建立起能夠「相互滋養」的合作關係，彼此交流共用，而不是把設計當成一種一次性商品。也正是由於這種設計過程中的共同理念，我們至今都還保留著最原始的設計。在構建品牌的過程中，客戶需要明白設計是一種知識資產，設計師則要有主張這種思維方式的魄力。當然了，這個案子的客戶能有這樣的認識，只是個特殊案例。

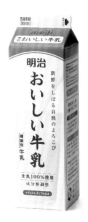

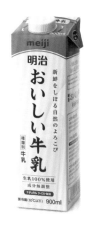

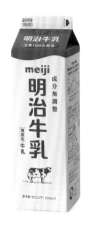

Q5　設計師涉足的領域廣泛多元，包含廣告、展覽、書籍、產品等，這似乎要求設計師多才多藝。您覺得設計師必備的一項才藝應當是什麼？

佐藤卓：我的想法是設計要花心思，用心專注，多思考。用心就是要構想一個美好的未來，然後從構想中找到一條連接當下的路，繼而順著這條路進行探索實踐。這才是設計本身。我們輕輕地把設計的門打開、關上，因為我們認為動作太大會妨礙到別人。這無論在何時何地都是很直觀的。多思考，就是說能在路上發現一塊石頭，想像如果讓它繼續留在那兒，有人（尤其是老人家）路過可能會被絆倒，於是我們把它拿走放到別的地方，跟別的石子放一起。所有設計都是為未來而生，未來需要我們對歷史文物的承繼。我們需要通過設計，來保證不會丟掉我們所擁有的東西。不用心專注、不思考，就不可能做出好設計。我不知道自己能用心走多遠，但我堅信這是一種很重要的設計態度。先人後己，先為設計使用者考慮，考慮他們可能處於怎樣的時間、空間。我認為「服務先行、個人其次」的態度和方式，無論對設計師還是所有合作關係來說，都極為重要。

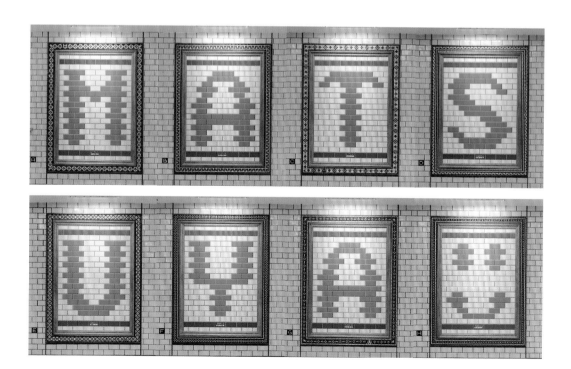

通往松屋銀座百貨的地下通道（2019）

地　　址：東京都中央區銀座 3-6-1
藝術總監：佐藤卓
設 計 師：佐藤卓、Ayame Suzuki
共同設計：NOMURA Co., Ltd.
（Shinjiro Kondo、Saya Mukaikubo）
攝　　影：Koji Udo
照明設計：Kaoru Mende
客　　戶：Matsuya Co., Ltd.

松屋銀座百貨（MATSUYA GINZA）為慶祝成立 150 週年，秉持「通過設計實現充實、滿足的人生」理念，找來了佐藤卓工作室，重新設計翻新松屋銀座百貨連接到銀座地鐵站的地下通道。設計師們把設計重點放在銀座的悠久歷史以及松屋的鮮明個性上，透過大量磚瓦，展示出一個經典而現代的設計。

在數位標示牌當道的時代，設置了一個專門展示海報的廊道空間。隨著季節變化，展出各藝術家的作品以及八件式海報，宣傳即將到來的活動。從銀座地鐵站到松屋的入口處，廊道裡的十根支柱從 10 到 1 進行編號。

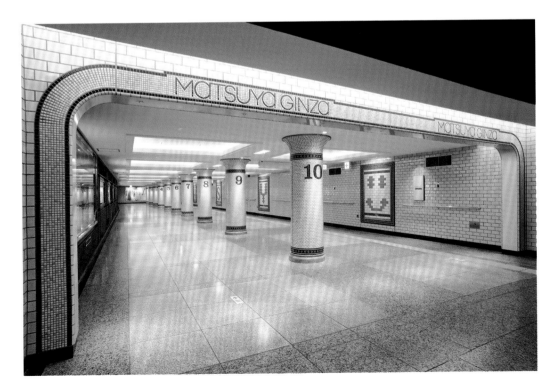

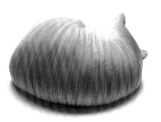
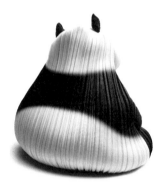

PLEATS PLEASE "ANIMALS"

藝術總監：佐藤卓
設　　計：Shingo Noma
客　　戶：三宅一生

本案例是為三宅一生副品牌「三宅褶皺」
（PLEATS PLEASE）製作的平面廣告系列
圖像。「三宅褶皺」這項新技術在 1993 年
被創造出來時，其實是為了旅行的輕便。佐
藤卓設計團隊在思考如何表現此種衣料的輕
盈、愉悅與美妙時，察覺到此種衣料有如
「顏料」或「黏土」，是一種藏有無限可能
性的素材。設計團隊每年都設定不同主題，
持續製作不同圖象。這些圖像在世界各都市
的三宅一生店面大受歡迎，甚至也被運用在
購物紙袋上。

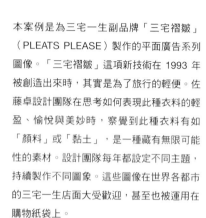

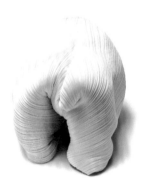

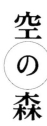

空
の
森

SORA no MORI

空之森診所

藝術總監：佐藤卓
設 計 師：佐藤卓、Kaoru Machida、Naoko Kurotuka、
　　　　　 Yuri Yamazaki
照明設計: Masahide Kakudate
景觀設計 : Keiichi Ishikawa

「空之森」是位於沖繩縣的生殖醫療診所，佐藤卓工作室負責這間診所的總體設計（Grand Design）。從診所的概念提案，到選定建築師、家具與裝潢指導、診所內部的標示設計、制服設計、員工教育工具、網頁設計指導等，佐藤卓工作室全面參與所有工程。「空之森」的命名，正表現出診所的概念：亦即去除病人所抱持的壓力，也就是讓苦楚心境「放空」；而這個場所擁有的整片「森林」，象徵孕育新生命的地方。

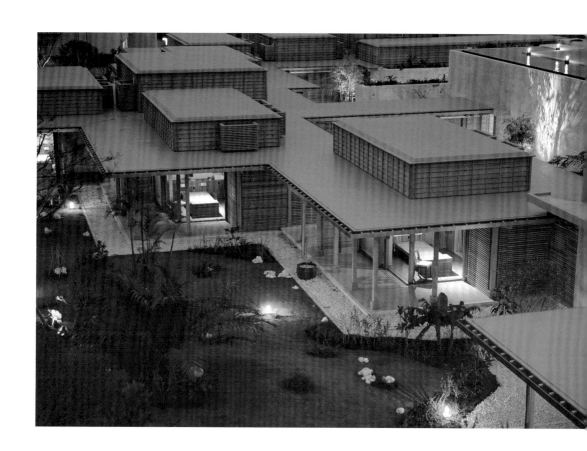

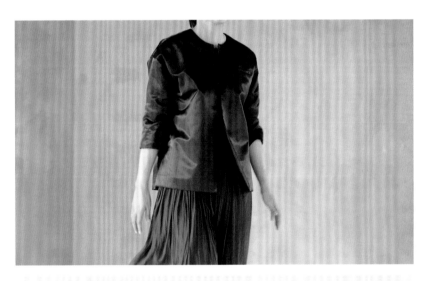

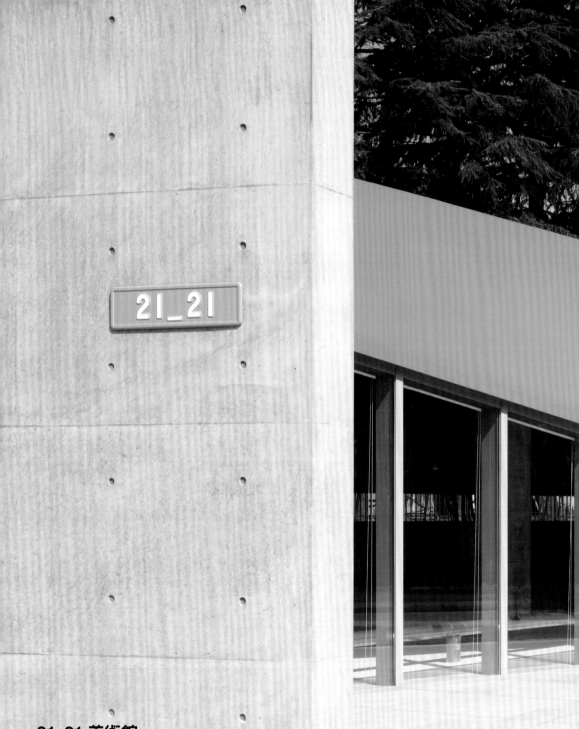

21_21 美術館
21_21 DESIGN SIGHT

建築師：安藤忠雄
©Masaya Yoshimura

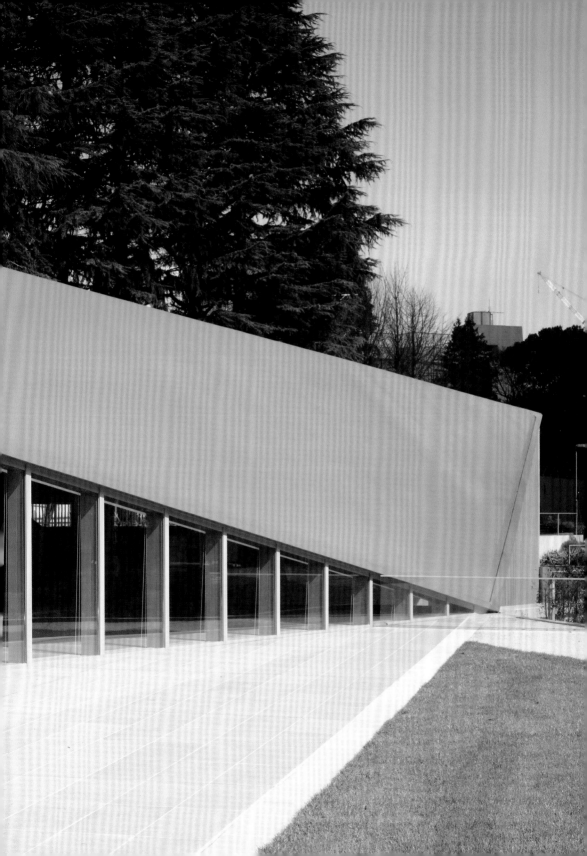

Insects: Models for Design
昆蟲：設計模型

主　　辦：21_21 Design Sight 展覽空間、三宅一生基金會
展覽總監：佐藤卓
監　　事：Takeshi Yoro
空間設計：Lui Igarashi

昆蟲是自然世界的反映。雖然昆蟲總是離我們很近，但我們對牠們的生活仍然陌生。它們身上多彩的顏色、生理特性、結構以及習慣等，向我們展示了一個超乎想像的世界。昆蟲進化比人類進化的時間更長，透過觀察昆蟲的多樣性，我們可以發現新的創造可能。這個展覽旨在將昆蟲的神祕世界視為一個「設計模型」。

　　該展覽展出設計師、建築師、結構工程師以及藝術家們受昆蟲啟發而創作的作品。他們有的以昆蟲微小的骨骼系統為靈感，創造出工藝品；有的透過研究蟲翅的折疊，將其應用在機器人上；有的將幼蟲巢的結構應用到人類建築。嘴、眼、節肢……昆蟲的各部位都可以創造出驚人的東西。展覽為創作者和參觀者提供一個瞭解昆蟲的機會，並促使人們重新思考昆蟲與人類的關係。

21_21 美術館

地　　　址：東京都港區赤坂 9-7-6

開館時間：11:00–17:30

休 館 日：週二、歲末年初、展覽更換期間

交　　　通：都營地鐵大江戶線六本木站；東京Metro日比
谷線六本木站；東京Metro千代田線乃木坂站

　　漫步於東京中城花園內的林蔭小徑，就能發現這座由三宅一生基金會統籌設計的 21_21 Design Sight，該展覽空間由三宅一生與三位不同領域的設計大師——建築師安藤忠雄、產品設計師深澤直人、視覺設計師佐藤卓共同打造。

　　大量採用清水混凝土，具有辨識度的設計風格出自建築大師安藤忠雄之手，倒三角形的鐵片屋頂則是在設計中融入了三宅一生「一塊布」的理念。整個建築外觀由大塊的幾何屋頂與大面積的垂直玻璃窗面構成，兩塊倒三角屋頂下的空間，一為美術館，另一為餐廳。21_21 Design Sight 展覽空間分別有地上和地下兩層。

　　21_21 讀作「two one two one」，歐美國家把優異的視力稱為「20／20 Vision（Sight）」，美術館希望成為在創作領域內有更進一步洞察力和預見性的地方，因而採用這個名稱。標有「21_21」的藍色門牌就是美術館的 logo，此處的設計類似常見的門牌，體現了設計的日常性。與一般以藝術展覽為主的美術館不同，這裡展覽的不是大型繪畫作品，也不是著名藝術品，展品題材幾乎都與生活相關。21_21 Design Sight 強調「生活設計」，提醒人們「設計無所不在」。

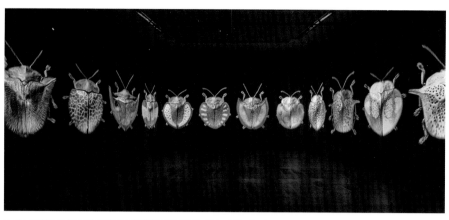

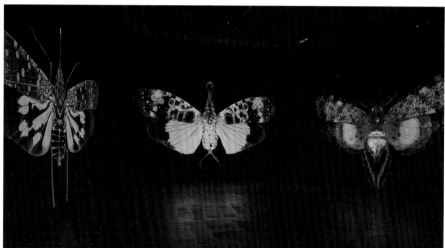

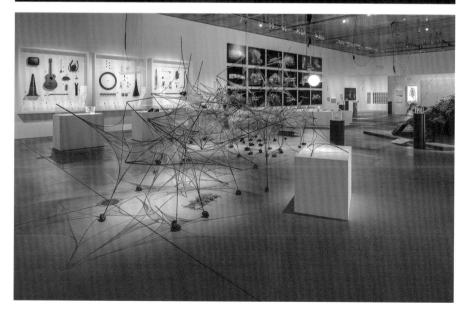

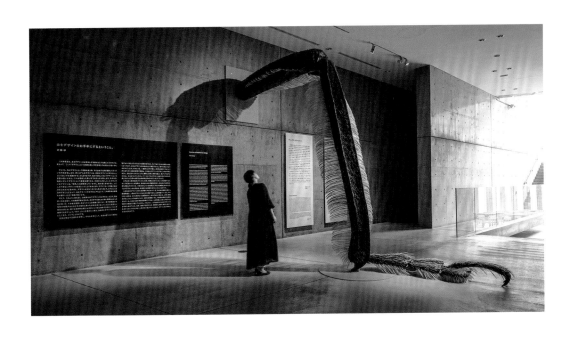

原研哉

KENYA HARA

1958，生於日本。

1998 年在長野冬季奧運會的開閉幕式手冊、以及 2005 年在愛知萬國博覽會的宣傳案中，展現出源自日本傳統文化的設計理念。

2000，策展「RE DESIGN：21 世紀的日常用品」。

2001，擔任無印良品藝術總監。

2004，策展「HAPTIC：五感的覺醒」。

獲獎無數的日本中生代平面設計大師，擔任過的職務亦包括：日本設計中心代表、武藏野美術大學教授、日本設計委員會理事長、日本平面設計師協會（JAGDA）副會長。

Keywords

未來居家生活、國際平面設計大師

踩點info

無印良品銀座店
MUJI

蔦屋書店代官山店
TSUTAYA BOOKS

↘ 不被發現的設計

INVISIBLE DESIGN

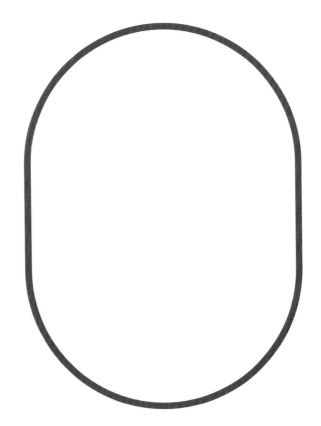

我們一直無意識地生活在設計的世界中，享受著設計帶來的便捷與舒適，往往察覺不到它的痕跡。而設計的最終目的是使訊息傳達更有效率，甚至不須通過文字，僅僅透過簡單的視覺元素便能明瞭。

多媒體的興起，催生了大量的快餐式訊息，也許刺激好玩，卻又毫無益處。碎片化的訊息能被人們一口快速吞進腹中，卻又無法消化。設計師所能做的就是提高訊息傳達的品質。這個過程不用像塗芥末那般強烈刺激感官，即使平淡，也能潤物細無聲地直達腦海，揮之不去。

設計源於生活，當我們陷入日常生活的假象時，原研哉先生以其謙虛而又尖銳的目光，尋找日常生活中常見而又未被深掘的設計空間，不斷拓寬設計的視野和範疇。「家」作為人最基本的需求被原研哉先生發掘。2018 年的「HOUSE VISION」大展，便是他對「家」的一種嘗試，與建築師和企業共同探尋「家」的樣子以及未來的生活方式。

大師訪談

Talk to the Master

Q1　您所發起的「CHINA HOUSE VISION 探索家──未來生活大展」（CHV）2018 年 9 月在北京舉行，也是首次嘗試與建築、設計、科技、製造等產業跨界合作。這個大展上出現了哪些住宅形式？

原研哉：首先就像你所提到的，「CHINA HOUSE VISION 探索家──未來生活大展」實際上是圍繞著通訊、能源、交通、人們居住的社區，以及傳統的傳承等諸多領域。所以我們要基於「家」這樣的平台，思考我們未來的居住模式等問題。這一次，我們藉助此次展覽，以及展會上出現的展館，希望從中去發現在變化速度迅猛的今天，中國所面臨的一些問題。比如說地價、房價非常高，物流發展迅速，以及新能源的採購等這樣的問題。在此次展覽中能夠看到一些未來的啟示，也能感受到未來的一些變化趨勢。

Q2　「家」對現代人來說不單是住宅，您認為「家」應是什麼樣子？

原研哉：家，實際上和我們每個人的幸福緊密地結合在一起。我們並不是住在豪宅裡就會感覺到幸福或充實。實際上這個家應該要在某種程度讓人感到驕傲、敬重，以及感覺生活在這裡很有朝氣，應該是這樣的一種存在。所以，家是這樣的一種特殊存在。它也象徵了我們未來的幸福和充實。

Q3　前兩屆 HOUSE VISION 在日本舉行，此次的 CHV 項目是對中國未來居住環境的思考。您覺得中國未來的社區和生活方式與日本相比有什麼不同？

原研哉：在住宅方面，中日之間在居住模式還有習慣確實有相近的地方，也有不同的地方。舉個例子，幾年前，我的團隊對中國的住宅環境做過詳細調查，發現 93% 的中國人現在也開始在進到家裡時，把鞋脫掉再進到家中。這個習慣和日本是一樣的。不同的是，單純脫鞋進屋這個動作，中日之間也有差別。日本人在玄關處脫完鞋後，還有一個十五公分高的台階，之後才正式進入自己家中。而中國沒有這個台階、是平的。還有一點就是日本的房子都是整套精修裝潢好的，買下後就能直接帶著家當入住。中國的毛坯房比較多，房子買下來後的廁所、浴室等全要自己裝潢，這一點在日本是很難想像的。整體來看，中國和日本以前都是大家庭，成員比較多，現在都是慢慢趨向人數較少的小家庭。這一點，中日是比較類似的。

原研哉

KENYA HARA

Q4　您很強調「五感」──即視覺、聽覺、觸覺、味覺和嗅覺──在設計中的重要性。但組合五感的設計並不是輕易便能做到的，請問有什麼法則去調動「五感」？

原研哉：首先開玩笑地說，我自己本身五感並不是很強，眼睛也不是很好，耳朵也不是很靈，嗅覺也不是特別的靈敏，味覺的話，一些美味的食物還是感覺得到很美味，但也不確定味覺是否很好。

人，最開始總是受視覺影響比較多。但實際上我們在看一個事物或者感受一個事物，其實不是通過視覺。打個比方，廚房刷鍋用的菜瓜布，假如放在你面前，你知道它是用來刷鍋刷碗的，有人說你把這個放在嘴裡，你會怎麼樣？你會有什麼想法？一般來講，我們都不知道它是什麼味道，但是我們會想像，聯想它大概會是一種什麼樣的感覺。擱在嘴裡會是什麼樣的感覺，這個實際上是來自於我們的記憶。換句話說，有時候人們在用所謂的五感去感覺的時候，實際上是從很多的記憶產生出來的印象。而這種記憶實際上更多的不是視覺，是聽覺、味覺、嗅覺，是來自於這幾種感覺。90% 的人對事物的判斷來自於記憶，而非五感，這種記憶又來自於過往你嚐到過的、聽到過的，或者你想像到的嗅覺、聽覺等等。

再比如說，我們喜歡一個人，最開始被吸引是因為對方的外貌，但細想的話可能不單單是她的外貌，也許是她的聲音，也許是她的味道，也許是觸碰她的手感、感覺，這些要素碰撞在一起讓人震動，產生喜好。有一位德國學者，他提出一個論點，人好比是一個平面模型的球，有這樣一個點是感受陽光光線，這就是我們所說的視覺；有的點是感受空氣震動，是所謂的聽覺；還有的點是當你觸碰一些物體時的觸感；也有的點是感受成分之間的味道等。換句話說，我們的皮膚有很多這樣的分子，去感受外界的許多東西。從這個學者的觀點去看的話，就更能理解五感到底能給人們一種什麼樣的想法。

Q5　我們身處資訊化的時代，龐大的訊息量蜂擁而至，積壓腦海。
在您看來怎樣的訊息是活的，怎樣的訊息是死的？

原研哉：如今的大量訊息都是片段式的，非常分散，呈現浮游的狀
態。打個比方，人們收到的訊息就像豆腐上撒的青菜，非常分散、
細碎，但是人腦在接收訊息的時候更希望得到更完整、更充實的訊
息，但在網路上這些訊息都非常散落。如果你想要獲取完整充實的訊
息，你更應該走出家門，去旅遊，到全世界走走，多跟人打交道，增
加自己的體驗，這樣才能獲得更加完整充實的訊息。

Q6　您覺得能夠呈現人與訊息之間關係的最佳媒介是什麼？

原研哉：我覺得人與訊息之間不存在什麼樣的媒介，而是人在面對這
個世界時的態度，這個很重要。比如你得到一個什麼樣的訊息之後，
一開始就說我從哪裡聽說過、我知道……那麼對訊息的瞭解也就到此
為止。反過來，如果你對訊息抱著一種很強的求知欲，這件事情我不
知道，我還有多少不知道，到底有哪些部分我應該進一步瞭解……如
果你抱著這樣的態度，進一步瞭解這個訊息，進一步瞭解事件，這樣
的過程就會進一步加速，而且你也能得到更加充分的理解。

Q7　在您的書《設計中的設計》曾提及，設計師處理訊息時有四個準則：「如何更容易瞭解？如何令人更加舒適？如何更為簡單地傳達？如何才能讓人感動？」哪個更為重要呢？

原研哉：我認為在傳遞訊息的時候，無論是設計師或者是從事相關工作的人，實際上最重要的一點是在對方還沒有感知的情況下，就讓對方自然而然地理解。設計師是通過手段、形式以及語言去表現事物，當設計一個東西，擺在受眾面前，設計多好多美，這固然是一種形式。但更好、更高端的設計應該是讓你感覺不到它的設計、它的痕跡，或者說當這個設計在你面前時，讓你自然而然地覺得這個東西沒有經過設計，而後才發現這個東西經過設計師很用心的設計，這樣就是似有若無的、細雨潤無聲般的設計。這樣才是高手的設計。

Q8　那麼它其實是一個激發觀者想像的過程，讓這種訊息、這種聯想自然而然傳達出來，過程中調動了觀者的五感、記憶、經驗。

原研哉：其實我更傾向不太能被輕易察覺或發現的設計。一開始周圍的人看到我的設計，不太能理解什麼地方有設計了，覺得這也是一件很不錯的事情。打個比方，HOUSE VISION 展覽——包括此次在中國的展覽——期間做了很多籌備，觀者對展覽會有什麼樣的想法，其實也會事先做一些設定，這是肯定的。但是真正去企劃、規劃它的時候，有很多東西，包括我自己在內也不是那麼清楚的，就是這樣一種非常模糊的狀態。比如若讓我再辦下一個 HOUSE VISION 展，可能也會去想能不能成功，從哪個方向著手。從某種意義來說，當你察覺不到設計或不確定有沒有設計時，這其實正是它的原貌。

HOUSE VISION 2018 BEIJING EXHIBITION
探索家──未來生活大展

發起人：原研哉

共同發起人：孫群＋科意文創＋北京國際設計週

協　調　人：土谷貞雄

主　　　辦：GWC 長城會

總策展人／藝術總監：原研哉

聯合策展人：土谷貞雄

會場設計：隈研吾

企劃／設計／製作：日本設計中心

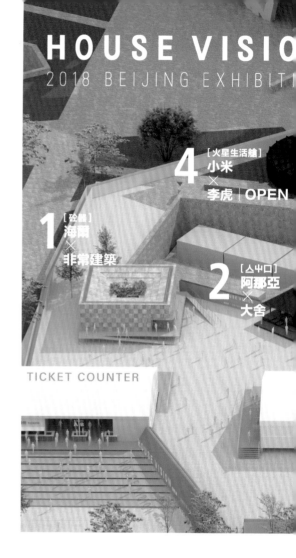

TICKET COUNTER

1–10 ©HOUSE VISION

Photo：Nacása × Partners Inc.

1 砼器

海爾 × 非常建築

2 ㄙㄓ口

阿那亞 × 大舍

3 綠舍

遠景 × 楊明潔｜YANG DESIGN

4 火星生活艙

小米 × 李虎｜OPEN

5 新家族的家：400 盒子的社區城市

華日家居 × 青山周平

6 最小－最大的家

有住 × 日本設計中心原設計研究所

7 無印良品的員工宿舍

無印良品 × 長谷川豪

8 你的家

TCL × CROSSBOUNDARIES

9 庭園家

漢能 × MAD 建築事務所

10 城市小屋

MINI LIVING Urban Cabin × 孫大勇

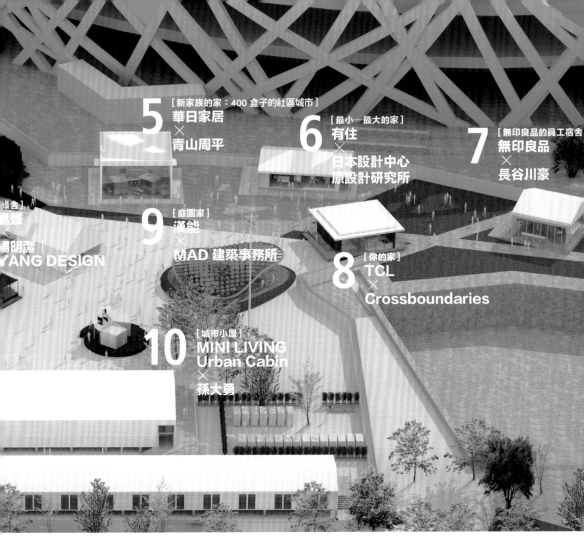

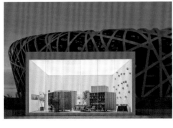
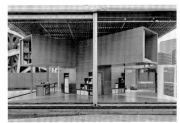
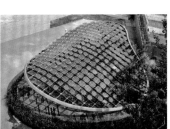
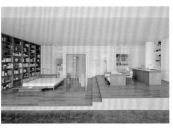
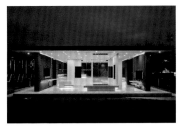
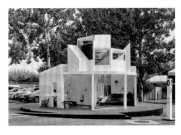

無印良品廣告「地平線」

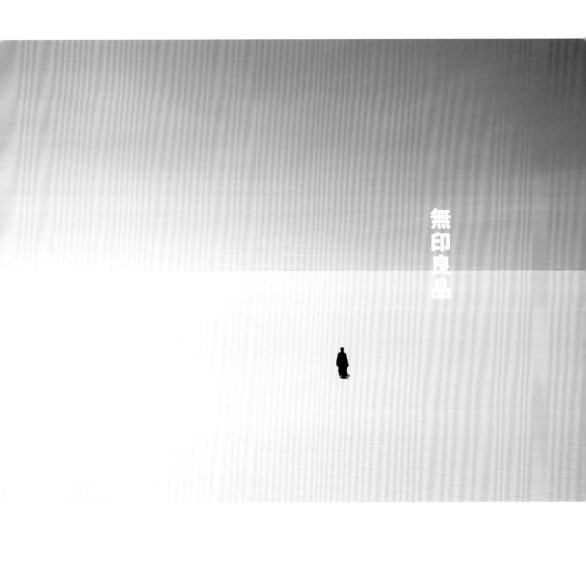

無印良品

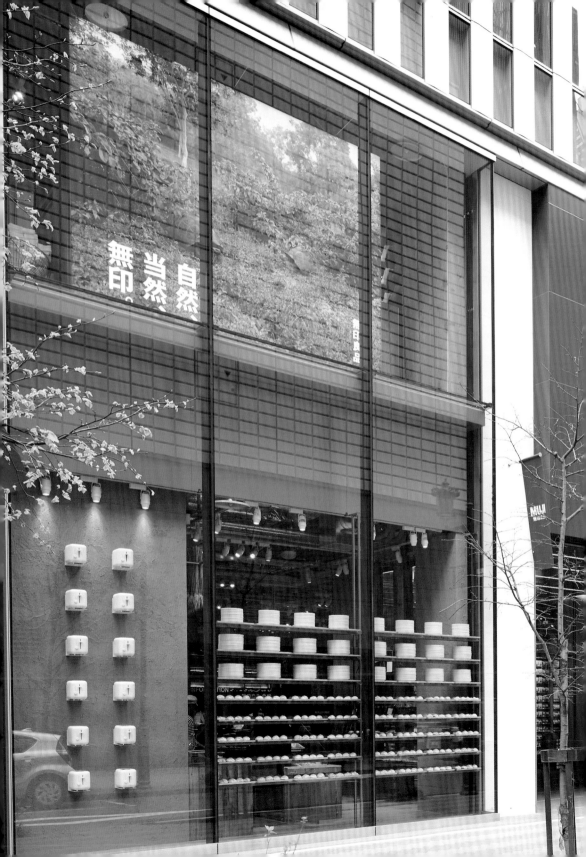

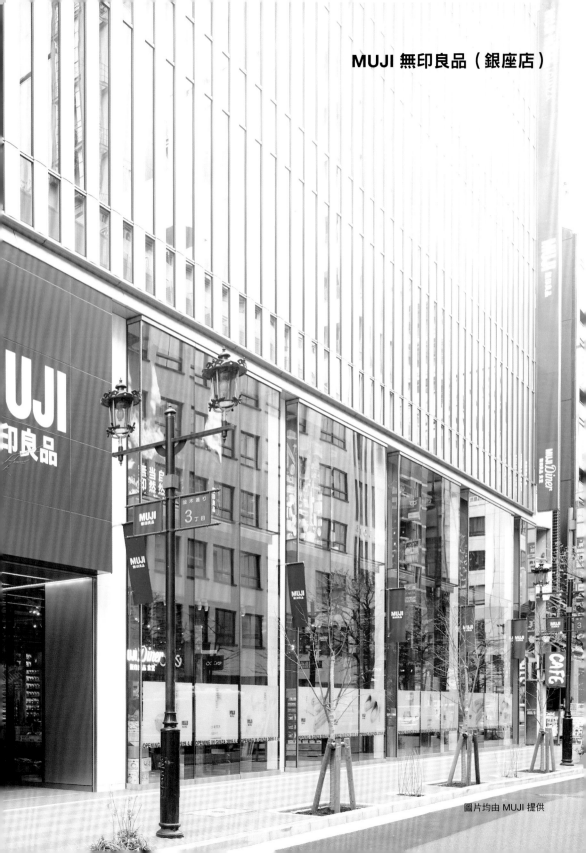

圖片均由 MUJI 提供

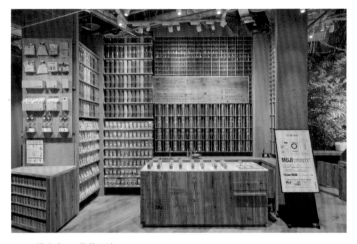

MUJI 銀座店 1F 茶葉工坊

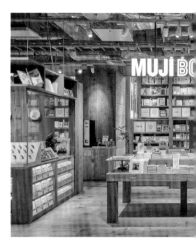

MUJI 銀座店 4F MUJI 書店

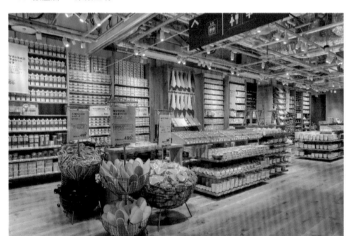

MUJI 銀座店 4F 生活用品區

MUJI 銀座店 5F 寢具用品區

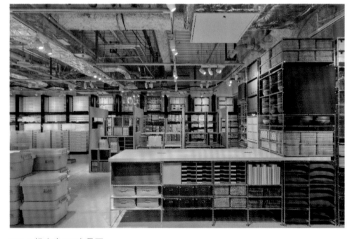

MUJI 銀座店 5F 家具區

MUJI 銀座店 5F 服務諮詢區

無印良品（銀座店）

地　　　址：東京都中央區銀座 3-3-5

營業時間：11:00~21:00

交　　　通：東京Metro銀座線・日比谷線・丸之內線銀座站；東京Metro有
　　　　　　樂町線銀座一丁目站；JR山手線有樂町站

　　說到原研哉，自然就會想到 MUJI 無印良品。2003 年原研哉設計了一則地平線廣告，照片中只有人與地。這一視覺作品展現了 MUJI 的存在方式，告知人們可以自由體會、自行定義 MUJI，毫無限制。在世界各大品牌爭相製作出讓人們產生購買欲望的廣告時，MUJI 卻提供了「空」的訊息。

　　MUJI 創立於 1980 年代，而後發展成為世界上最大的雜貨品牌之一。以「合理的低價」作為口號，為消費者提供低價優質的產品和服務，體現出希望全世界人們的生活皆能幸福舒適的願望。MUJI 產品開發的基礎，是撤除不必要的複雜，打造日常生活的基本用品，並堅持三個原則：精選材質、修改工序、簡化包裝。MUJI 現已發展成為擁有七千多個優質產品的品牌。

　　MUJI 立志成為人與人、人與自然以及人與社會之間聯繫的平台。位於銀座的全球旗艦店，自許要讓世界各地到訪銀座的人們遇見彼此並建立聯繫。MUJI「感覺良好的生活」理念將從這裡傳播到世界各地。

　　由於消費者的需求漸趨多樣化，消費群體也越來越大，作為一個家居生活概念店，MUJI 提供從服裝、家居用品到食品等結合生活智慧和迎合顧客需求的產品，為顧客帶來一次買齊的購物體驗。為了補充家居生活這個概念，MUJI 還發展了咖啡餐飲、室內諮詢服務、MUJI 書店等業務。雖然有越來越多這樣的家居生活概念店在全球湧現，但 MUJI 的產品開發並不緊跟時代潮流並加以融合，也沒有激發人們「這正是我想要的」這種感覺。相反，MUJI 的產品是為了滿足理性需求而設計的。「有 MUJI 就夠了」的傳播理念，讓顧客保持理性的滿意度，讓他們懂得優雅簡約的生活之美。

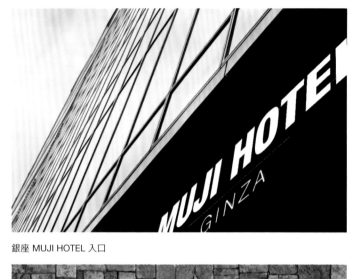

銀座 MUJI HOTEL 入口

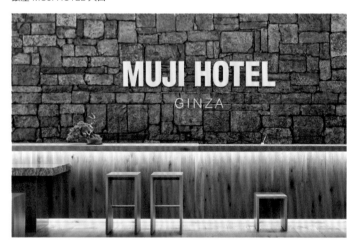

銀座 MUJI HOTEL 大廳

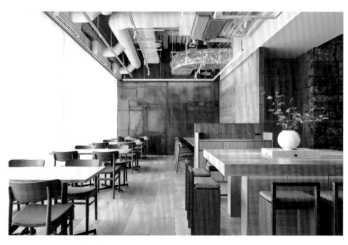

銀座 MUJI HOTEL 餐廳

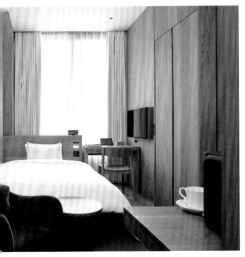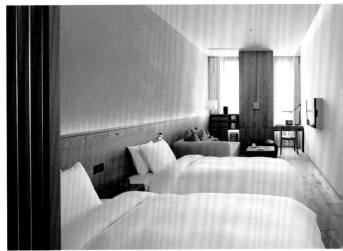

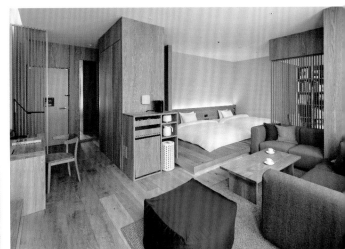

銀座 MUJI HOTEL 客房

　　隨著現代人對旅行休閒的重視，旅行也變得更加個性化。銀座 MUJI HOTEL 遵循「不奢華、不廉價」的理念，旨在以合適的價格提供良好的睡眠環境，即使離開家也能感受到身心的放鬆，讓人感覺賓至如歸。旅行已成為現代生活的一部分，經歷一次不尋常的旅行現在也很普遍。旅遊偏好漸漸從包裝式消費產品，轉變成對個人體驗的重視。MUJI HOTEL 正好為這種轉變提供答案。它不僅有符合人體工學的床墊、觸感柔軟的浴巾、柔和溫馨的照明，營造出超乎尋常的舒適空間，還與 MUJI 店鋪、餐廳共同協作，讓顧客能更好地體驗 MUJI 的空間設計與服務。MUJI HOTEL 的內部裝潢以木、石、土為基調，巧妙使用了百年前東京電車的墊軌碎石與廢船木材。

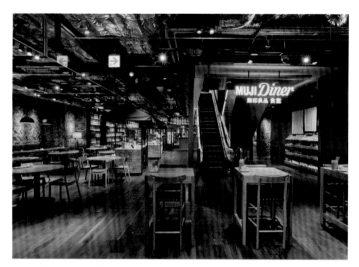

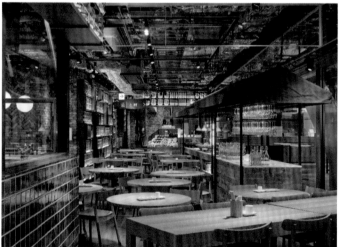

MUJI Diner

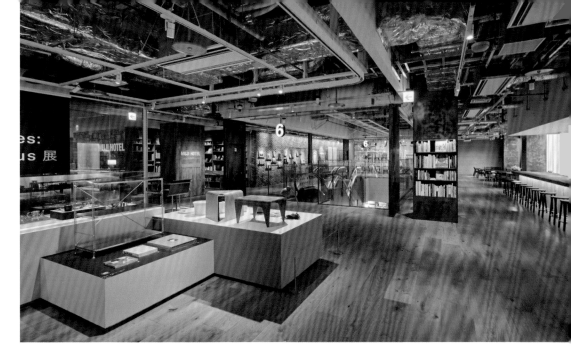

ATELIER MUJI

ATELIER MUJI Gallery

ATELIER MUJI Salon

　　銀座 MUJI Diner 位於地下一樓，有早餐、午餐與晚餐，讓顧客享受與家人、朋友相聚或是獨自一人的時光。在 MUJI Diner 中可以品嚐健康美味的「素之食」，這裡吸收了各地飲食文化及烹飪方法的精髓。為保持自然風味，盡可能使用簡單的烹飪方法，讓食材自然風味更加美味，絕不添加防腐劑；同時與食材生產者保持緊密聯繫，確保採購最新鮮的當季食材。MUJI Diner 透過提供「基本食物」，來傳達食物的重要性和樂趣。

　　銀座 ATELIER MUJI 位於六樓，是 MUJI 為傳播設計文化所打造的綜合型基地：包括展示手工藝與設計的兩間「Gallery」（畫廊）、可一邊品嚐咖啡美酒一邊相聚暢談的「Salon」（沙龍）、擺滿了設計類與藝術類書籍的「Library」（圖書館）、還設有可舉辦各類活動的「Lounge」（休息室）。

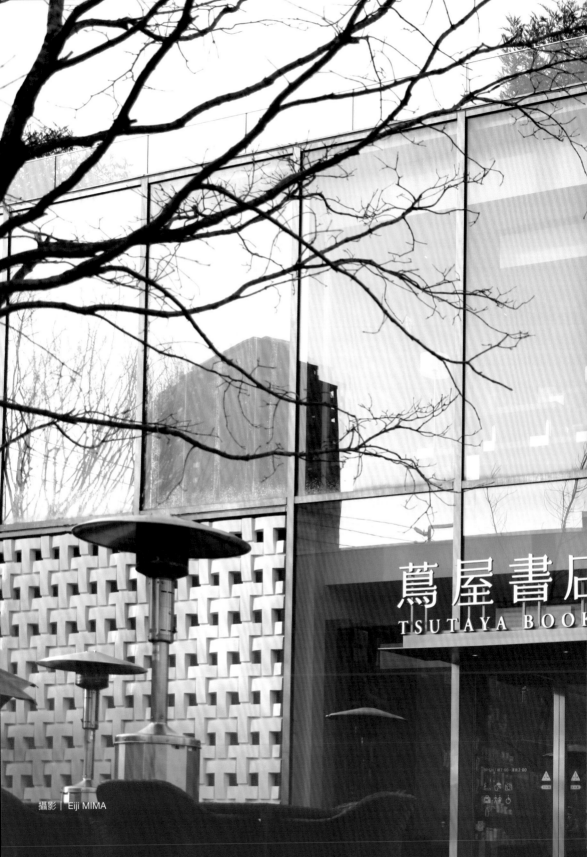

蔦屋書店
TSUTAYA BOOK

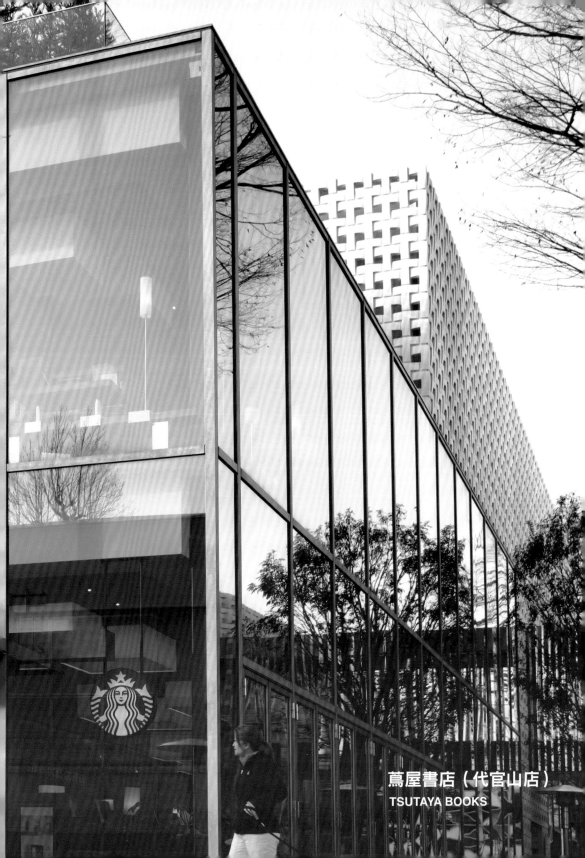

蔦屋書店（代官山店）
TSUTAYA BOOKS

攝影｜Eiji MIMA

攝影｜Eiji MIMA

　　日本蔦屋書店在日本分店超過一千四百家，代官山店尤為美麗。它被評為世界最美的二十家書店之一，也是日本唯一入選的一家。蔦屋書店是文藝愛好者到東京的必打卡之地，優越的地理位置，功能齊全的圖書分區，還有極具設計感的外觀，讓該店成為東京知名地點。蔦屋書店白色外牆的交錯大寫字母「T」，其概念來自著名設計師Klein Dytham，代官山蔦屋書店邀請原研哉負責店內視覺設計，池貝知子擔任創意總監。蔦屋書店由三棟建物連貫構成，在蔦屋書店中的每個空間，你都能自由攜帶書籍到喜歡的位置閱讀。

攝影 | Kentaurosu YASHUNAGA

蔦屋書店（代官山店）

地　　址：東京都澀谷區猿樂町 17-5

營業時間：1F 7:00AM–2:00AM

　　　　　2F 9:00AM–2:00AM

交　　通：東急電車東橫線代官山站

攝影 | AKihiro ITO

佐藤可士和

KASHIWA SATO

1965，生於日本東京。

1989，畢業於多摩美術大學平面設計系，後進入日本第二大廣告公司博報堂任職十一年。

2000，成立 SAMURAI 設計工作室。

佐藤可士和曾主導 Uniqlo、Honda、7-11、Yanmar、Lotte 等品牌設計，全球知名，為設計界帶來全新視覺。著作包括《佐藤可士和的超整理術》、《開會就是創新的現場：佐藤可士和打造爆紅商品的祕訣》等。從概念設計、制定溝通策略到 logo 創作，佐藤作為品牌設計師，對產品的本質甄別、視覺化構建和提煉能力，得到了各領域專業人士的廣泛認可。

Keywords

品牌視覺標誌、廣告界名人

踩點info

**優衣庫銀座店
UNIQLO**

身外之物皆為設計媒介

THE UBIQUITOUS DESIGN MEDIUM

佐藤可士和是日本當今廣告界與設計界的風雲人物，被譽為「能夠帶動銷售的設計魔術師」。佐藤可士和認為，設計若只依靠靈感是遠遠不夠的，設計師必須去考慮產品背後的邏輯。雖然在設計的過程中，靈感也是必不可少的關鍵因素，許多時候我們都需要通過「靈感」來擴充想法；然而靈感並不一定非要在自己的腦海中產生，通常創意的答案就在客戶那裡，而設計師們做的工作只是總結對方的思緒並重新加工。佐藤可士和充分利用身邊的資源進行創作，創造出具有美感且邏輯嚴格的設計。

大師訪談
Talk to the Master

Q1　您和團隊的工作空間極簡高效，在設計中您也會傾向於選擇簡單易操作的材料嗎？在材料選用方面有沒有什麼標準？

佐藤可士和：SAMURAI 工作室的概念在於「展示間」，而不是一般意義的「工作間」。所以我們很注重保持工作室的簡單清爽，這樣我們可以隨時檢視、回顧設計出來的作品。我們也想對這個辦公環境裡的工作方式進行「設計」，這樣的工作環境對創作者來說才是最好的。材料方面，我個人最喜歡的是木頭、白牆和玻璃。

Q2　您說您的作品大致分成一次性的和可以重現的兩種類型，這兩種類型的作品是否選擇不同的材料去呈現？

佐藤可士和：我習慣關注設計的傳播性。不過現在有了互聯網和社群媒體，人們能更便捷地獲取訊息。這也讓我們不禁想到，無法複製的東西才真正具有高價值。換句話說，你想看到它，得去它所在的地方；想體驗它，也要到它所在的地方。出於這個想法，我對品牌構建的理念也往這方面發生了轉變。最近我會有一些新的作品，包括有田燒瓷繪畫、空間環境設計。

佐藤可士和
KASHIWA SATO

Q3 您善用大膽的色調和抽象的符號,設計風格簡潔、明快、積極,這樣的風格是如何形成的?

佐藤可士和:我認為一個創作者能有自己的獨特方法去掌控創造力,或說深刻地理解創造力,是很重要的。我嘗試了各種路徑或方法,去表達我的新創意和想像。而如果我的作品呈現出大膽的色調和抽象的符號,那是因為我總想創造一些讓人過目不忘的東西。

Q4 您更喜歡與具有全球視野的品牌合作,與它們合作是什麼體驗?

佐藤可士和:我認為當下以全球範圍開展業務,對於好的企業來說是個很自然的趨勢。「這個客戶有沒有為社會貢獻的決心?」、「他們對自己的工作有什麼願景嗎?」這些因素是我在和潛在客戶打交道時非常關注的。我願意做能為世界帶來正面影響的設計,哪怕數量多不勝數。

Q5 您的創作大多是平面設計。但您信奉「傳達訊息於一瞥之間」,不限定媒介,力求在一瞬間展現物件的價值。於是城市街道、建築、產品,任何東西都可以視覺標誌化,成為塑造品牌的手段。您的這種設計哲學從何而來?

佐藤可士和:我做設計時,會考慮該物件所處的整個脈絡,而不是將它孤立起來。所以對我來說,身邊任何東西都可以成為設計的媒介。

NAKAMURA SHIKAN

創意總監：佐藤可士和
藝術總監：Yoshiki Okuse
設計工作室：SAMURAI
攝　　影：Kai Kanno

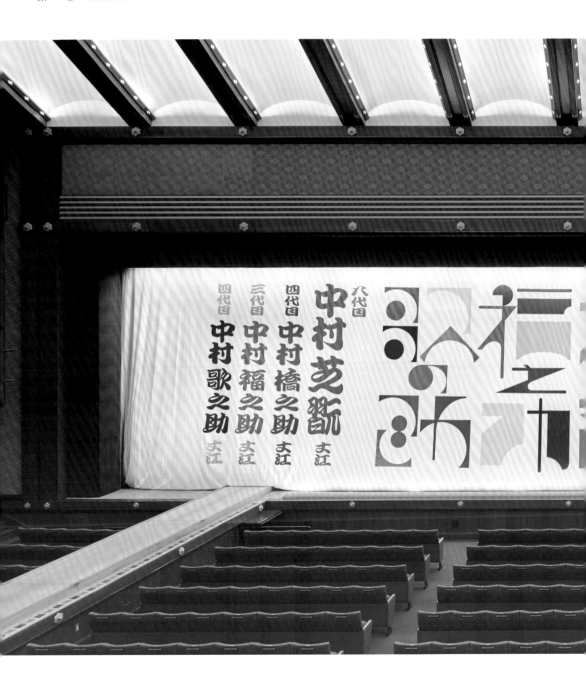

佐藤可士和是「八代目中村芝翫」的襲名儀式和系列演出的創意總監。第一場演出「Art Festival of Great Kabuki」於 2016 年 10 月 2 日開始在東京的歌舞伎座舉行。中村氏的三個兒子繼承了家族的傳統名字，長男中村國生叫「四代目中村橋之助」，次子中村宗生叫「三代目中村福之助」， 小兒子中村宜生叫「四代目中村歌之助」。佐藤設計了舞台的大型垂幕、演出 logo 和紀念品，包括包袱巾和 T 恤。

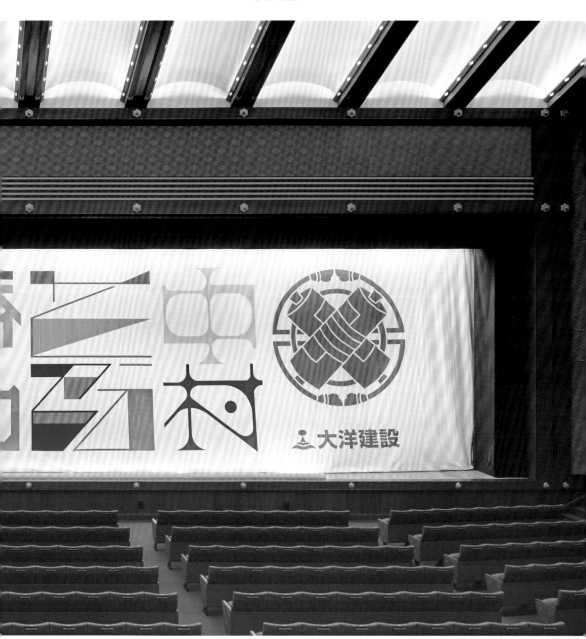

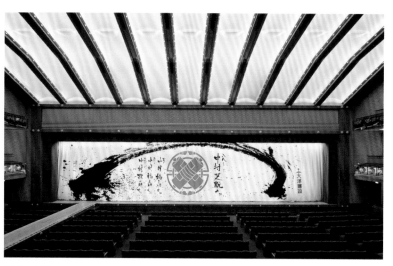

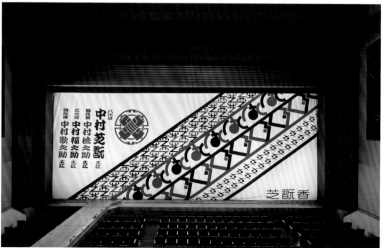

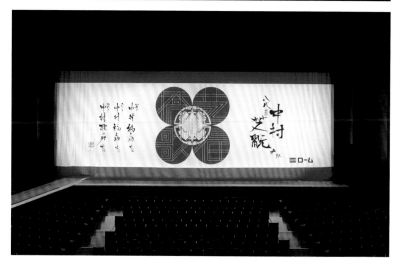

白龍 HAKURYU

創意總監：佐藤可士和
藝術總監：Yoshiki Okuse
設計工作室：SAMURAI
攝　　影：Nahoko Morimoto

佐藤可士和為三輪山本公司設計新名字、新 logo 和旗艦產品「白龍」的新包裝，該公司主要產品為奈良風味的日式手拉小麥細麵。根據公司產品的未來拓展計畫，佐藤提出了一個簡單的公司命名提案，將「三輪素麵　山本」改成「三輪山本」。他將公司超過三百年的豐富歷史與奈良縣的古城氣氛融入到公司新的印章 logo 中。「白龍」包裝在簡單、銳利的白色紙盒中，象徵出三輪山本超細麵條背後獨特的技術水準。

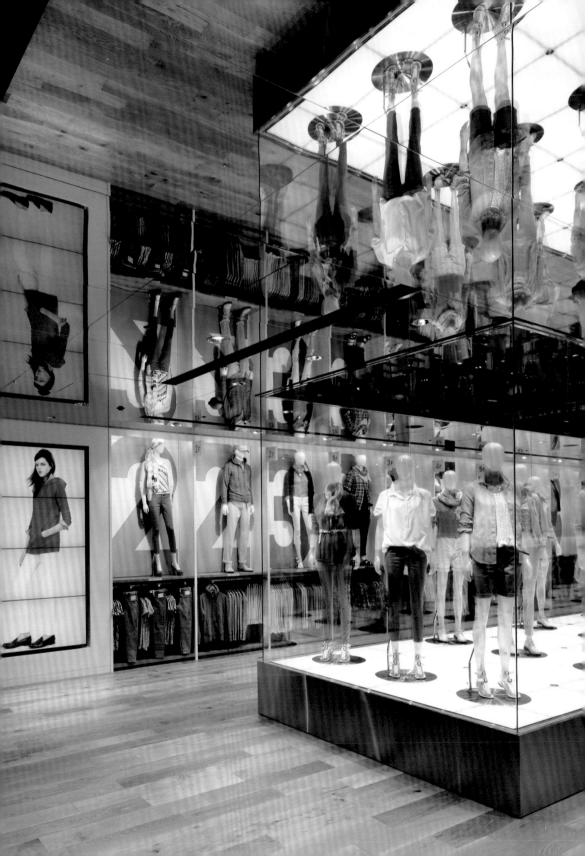

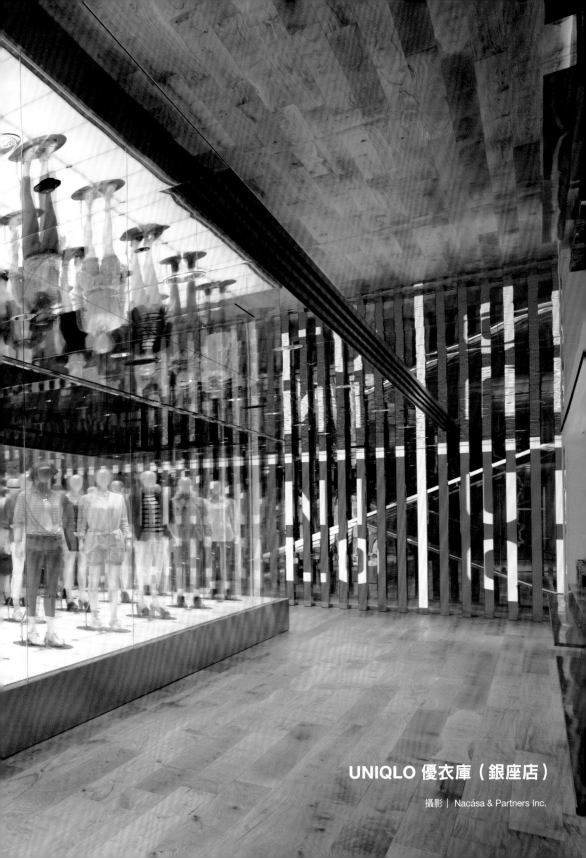

UNIQLO 優衣庫（銀座店）

攝影 | Nacása & Partners Inc.

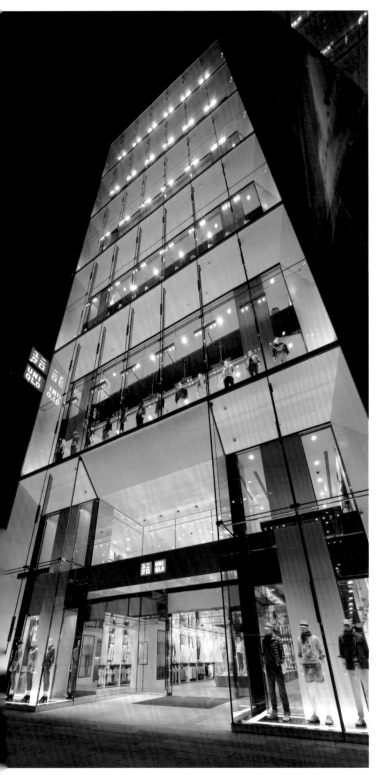

UNIQLO（銀座店）

地　　　址：東京都中央區銀座 6-9-5
　　　　　　Ginza Komatsu 東館 1F–12F

營業時間：11:00–21:00

交　　　通：東京Metro銀座線・日比谷
　　　　　　線・丸之內線銀座站

攝影｜ Nacása & Partners Inc.

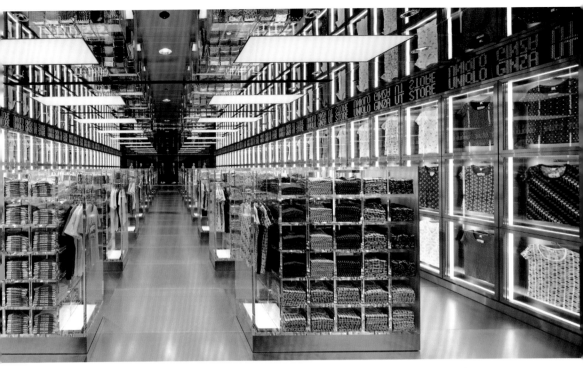

攝影 ｜ Nacása & Partners Inc.

　　Uniqlo 的超市型自助購物方式及物美價廉的商品，成為日本服飾品牌的代表。以合理可信的價格，不斷推出任何地點、任何時間、任何人都可以穿的、具備一定時尚性的高品質休閒服。它的服裝風格簡約且百搭，不會出現過多的設計，而且更加注重舒適性。Uniqlo 與藝術家、設計師聯名的作品總是讓人期待。Uniqlo 的產品，其設計往往看起來都是非常普通的款式，卻總會有一些亮點，例如面料、細節、材質等等，這樣的呈現，不僅僅是跟品牌的調性有關，更是一個品牌對於自家產品的堅持。

　　這棟位於東京銀座的十二層全玻璃外牆建築，是 Uniqlo 品牌形象的展示櫥窗，完美詮釋出這個日本品牌的經營理念。然而整個空間的設計卻是非常簡潔的倉儲風格，沒有任何不必要的裝潢。這也正是其品牌理念的展現。為了避免過於單一，每一層在產品展示上都格外用心。從假人模特兒展示、整齊劃一的擺放，再到玻璃櫥窗甚至數位螢幕，每一層都有不同風格，依次向上變換，貫穿十二個樓層。整個空間為顧客提供了一個盡情享受 Uniqlo 的天地。

　　佐藤可士和為 Uniqlo 設計的 logo 是世界著名的「視覺標誌」之一。他以 Uniqlo 服飾的獨特創意與設計為基礎，建立了 Uniqlo 的核心品牌理念「審美意識的超理性」，總結了 Uniqlo 的價值主張：優質的產品，實惠的價格。

水野學

MANABU MIZUNO

Keywords

熊本熊、中川政七商店

踩點info

日東堂
NITTODO

京都薰玉堂
KUNGYOKUDO

1972，生於東京，畢業於多摩美術大學平面設計系。

1998，創辦了 good design company，擔任創意總監及創意顧問，以「透過設計讓世界更美好」為宗旨，提倡設計在商業社會中的重要性。

曾操刀眾多品牌設計，如著名的熊本縣吉祥物「熊本熊」、中川政七商店、相鐵集團等。水野學榮獲的獎項包括：Clio 銀賞、The One Show 金賞、D&AD 銀賞、紐約 ADC 銀賞、London International Awards 銀賞等。

↘ 長久流行的祕訣

BEHIND THE LONG-LASTING TRENDS

今天消費主義盛行，更多人傾向追求自己的個性，以滿足精神需求。許多商家瞄準了這樣的趨勢，極力打造貼合消費者需求的產品和設計。但是，日漸龐大且多樣的大眾需求使設計者漸漸麻木，漂亮的、搶眼的商品比過往更常見，時間一長，這些東西開始曝露弱點：空有其表而無實際用處。水野學把當今的市場比喻為一顆甜甜圈，甜甜圈中間的空洞正是人們想要的，但現在卻什麼都沒有。追根究柢我們並非不知道自己的需求，我們不需要它有多華麗，但需要它能經受住時間的考驗，在人類的使用中產生價值。正如水野學所想，引領設計師一直前進的理念是，透過設計建設一個更美好的社會，不僅是當下，還有未來。

大師訪談
Talk to the Master

Q1　您的作品「Packaging of Tokyo Chocolat Factory」於 2019 年 5 月獲得第九十八屆紐約 ADC 包裝設計銀賞，此前您也獲得了不少獎項，您覺得獎項對您來說重要嗎？這一次獲獎是什麼心情？

水野學：作為設計師，我們在用母語之外的語言做設計時需要特別留心。這次獲獎的包裝設計使用了歐文字體。這個競賽是在一個以歐文為母語的國家中舉辦，所以作為亞洲設計師，我們的歐文字體設計作品能得到讚賞和認可，令我覺得我們的日常工作和研究都有了回報。

另一方面，我也認為這個獎項是屬於我們整個團隊的，包括客戶，因為如果沒有客戶的話，我們不會產出任何作品。

在 good design company 裡，我們常常會關注客戶的品牌，並與客戶簽訂為期不短的年度合約，然後執行設計。因此我們與客戶之間不存在典型的甲方乙方關係，不只是接單做設計。客戶和我們公司持續作為一個整體合作參與設計。這也是為什麼我相信我們能夠獲得這個獎項，功勞不僅僅在於我們公司，還在於整個團隊。我認為與大家分享這些經驗很重要。

水野學
MANABU MIZUNO

Q2　您曾在採訪中表示即使休息的時候也在工作,是因為您很享受工作嗎?熱愛工作而又總對品牌保持細膩的觀察,還有源源不斷的靈感湧現,您是怎麼做到的?

水野學:我常常說「工作不會背叛你」。

工作不會受運氣影響,它取決於你自己和你的能力,這就是令工作變得有趣的原因。按照我自己的意志去工作與「被迫工作」,兩者全然不同。一路思考、一直前進,這就是工作的核心。如果你可以用積極的態度去從事你的職業,所有東西都會轉化成靈感,頭腦裡也會湧現各種各樣的想法和創意,也可以一直保持「線上」的狀態並享受其中。沒有人願意做無趣的事情。我認為我之所以會一直思考工作相關的事,是因為我可以創造出一個讓自己完全沉浸於工作快樂中的環境。

Q3　good design company 成立至今已有二十多年,團隊也在不斷發展壯大中,您如何挑選團隊裡的設計師,比較注重設計師的哪方面?

水野學:當然能夠遇到所有方面都非常優秀的人是一件好事,但那樣的人應該會去開展他自己的事業。一個優秀的團隊成員有兩點非常重要,一是至少有一件你認為自己非常擅長的事,其次是做一個優秀的協作者。

Q4　毋庸置疑，外觀與實用兼具的設計深受人們喜愛，而科技也在不斷更新消費者對產品的需求。您曾用「長久流行」概括出好設計的法則，同時「長久流行」是每個品牌都想擁有的。可以選一個您認為最經典的案例，說明這些產品是如何被打造的嗎？效果如何？

水野學：「差異化」這個詞在日本經常被提起，這個概念大約是在 1980 年代開始流行起來。50 年代到 70 年代期間，日本處於一個經濟高速發展的階段。那時人們對「製造」、「技術優先」都非常熱切。後來隨著技術層面的相互競爭逐漸白熱化，人們開始關注「差異化」這個概念。然而我覺得這個概念導致商業發展漸漸「誤入歧途」，因為市場開始出現許多不尋常、非主流且古怪的東西，而這只是為了突顯所謂的「不同」，但實際上消費者想要的不僅僅是「不一樣」的東西。

隨著越來越多不尋常東西的出現，市場變得更像一個甜甜圈，中央會有一個空出來的洞。我把這種現象稱為「甜甜圈市場」，甜甜圈中央的東西才是消費者真正想要的，但現在卻空空如也。我相信在這裡面，就是「創造長久流行的設計」的關鍵。

我擔當管理的團隊裡有一個品牌「THE」，就是出於「滿足甜甜圈內的需求」這個想法推出的。THE 是一個要在各種類別的產品中，創造出新的「必需品」的計畫，至今已有六十多種商品。例如，當人們用杯子裝飲料的時候，他們已經知道自己想要的量是多少，THE GLASS 靈感便來源於此。這款玻璃杯有三個尺寸，和一家知名咖啡連鎖店裡使用的杯子形狀是一樣的。儘管設計簡單，但這些杯子都使用了耐熱玻璃，可以盛裝冷飲和熱飲，還可用微波加熱。

THE TOOTHBRUSH 是一款可以自己立起來的牙刷，刷毛均塗有特殊的奈米礦物塗料，不用牙膏，僅用清水便可清潔牙齒。THE SOY SAUCE CRUET 醬油瓶由水晶玻璃製成，形狀簡單。當你倒醬油時，不會發生醬油滲漏或濺出的情況。

這些東西都沒有什麼不同或特別之處。然而每樣東西都經過非常謹慎細緻的設計和非一般的努力而產出，因此它們才會成為新的「必需品」。有了我們的創意和努力，所有東西都受到了許多人的喜愛。

同時我還負責鐵路公司「相模鐵道」的品牌設計。我們也常在其中
提到甜甜圈洞的概念。相模鐵道是橫濱市內的一條鐵路,橫濱曾經
是一個非常繁榮的港口城市。受到大海啟發,我們決定採用我們稱
之為「橫濱海軍藍」的全新顏色方案,使用這種顏色裝飾新的車廂
外觀。這些車廂內部是飽滿的灰色調,從整體到細節都飽含我們對
設計的精雕細琢,我們確保車廂內的椅子坐上去足夠舒服,扶杆輕
易就能扶穩,還採用了根據日光、陰影自動調節燈光顏色的照明系統。
儘管這些列車在各方面並沒有什麼不同或特別之處,當我自己搭乘
時,我也很驚訝它們原來如此舒服。我們的努力得到了回報,也有
很多人成了相模鐵道的粉絲。

我相信唯有認真地、細緻地工作,不斷積累,才能實現「長久流行」
的目標。以認真、徹底、堅韌的態度完成的東西,總是能讓人有莫
大的成就感。即使設計看起來可能會顯得簡單常見,但完善到這種
程度的東西常常易於使用,也可與其他產品清楚區別。

**Q5　日本設計是全世界不可多得的一種語言,在您看來日本平面設
計的現狀是怎麼樣的呢?**

水野學:我認為日本平面設計領域裡有許多漂亮的、酷的及可愛的設
計。但於我而言,我從現今的日本平面設計中感受到些許危機感。

設計實質上是解決問題的一種方法,當你需要準確表達你想傳達的東
西以及展現一個特別的想法或概念時,設計便非常有效;而且從生意
角度說,問題的解決常常會直接影響到銷售情形。大多數情況下,當
設計被應用,銷售額就必須得到提升。只有那樣我們才能確定,我們
透過設計解決了問題。

設計必須解決問題,當我以這個前提,看待當今的日本平面設計業
時,我認為即使在廣受好評的設計裡,也仍有許多僅僅是漂亮但並沒
有解決任何問題的設計。近年來,我感覺到日本設計受到了許多來自
海外的讚賞。這讓我更深刻體會到,我們需要創造出可以解決問題的
好看設計,這也是我對自己的要求。

Q6 迄今為止您將近一半的人生都在設計中度過，您滿意自己在設計領域上取得的成績嗎？您對自己的未來有什麼想法或期待？

水野學： 我從來沒想到我的作品可以得到這麼高的認可。我年輕時可沒有想到有一天會接受來自中國的採訪！所以比起滿不滿意，我更多的感受是，榮幸之至。我想不出更多想要的東西了。

接下來讓我說說自己。

我父親在家裡九個孩子中排行第六，母親是十三個孩子裡的第七個，家境都很貧困。他們倆生活在一個只有 2.7 坪的小屋裡，三歲之前我也住在這間狹小破舊的屋子裡。之後父母辛勤工作讓我可以從大學畢業，但我們從來沒有富裕過。畢業之後很快我就進入了一家公司工作，但我感覺並不是很合適所以很快就辭職了。當然那時父母沒有給我寄錢，所以直到二十七歲之前我的生活都相當拮据。我常常會去蔬果店，等著豆芽過了最佳食用期限、價格降到原價的十分之一的時，再買回家吃。曾經有過一段時間，我只靠吃豆芽維持生存。之後我用借來的錢買了一台電腦，拼命工作，成立了good design company。

剛開始的時候我為了維持生計而努力工作，但我仍傾注汗水和靈魂去完成眼前的任務，我一直懷著能創造出在某種意義上對社會有益的設計這個想法，而且一直堅持下去。我也一直努力，為了可以創造出對人類、對社會有用的設計。全世界都非常關注當下中國的快速發展。我認為現在就是彰顯設計力量的重要時刻。作為一個亞洲國家的設計師，我希望可以盡我一己之力，做出哪怕微不足道的小小貢獻。

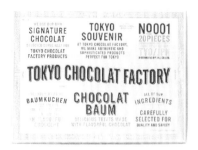

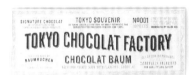

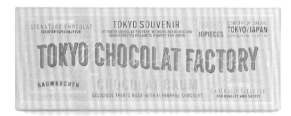

TOKYO CHOCOLAT FACTORY

創意總監：水野學
設計工作室：good design company

Tokyo Chocolat Factory 是東京巧克力品牌，旨在成為新的東京紀念品品項。good design company 從一開始便參與了該專案，創作出城市中一間神祕巧克力工廠的故事。

　　商標、包裝和店鋪設計均立足於這個獨特故事。作為一個來自東京的禮物，它被設計成適用多種用途，包括紀念品、商務禮品，並要讓贈禮者和受禮者內心歡樂充盈。高品質印刷的金箔，表現出東京的現代感和成熟感。

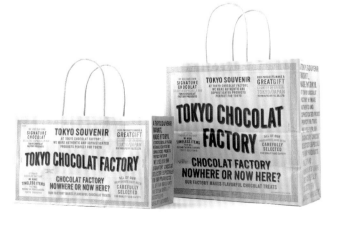

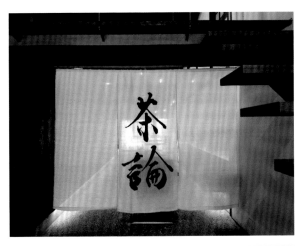

茶論 SALON

創意總監：水野學
設計工作室：good design company
據　　點：日本橋店（東京都）
　　　　　NEWoMan 橫濱店（神奈川縣）
　　　　　大丸心齋橋店（大阪府）
　　　　　奈良町店（奈良縣）

由於鑽研茶道的人年紀越來越大並且日漸減少，因此中川政七商店希望創造出一個新品牌，作為茶道入門，將更多年輕人引進這門傳統。工作室主張「以茶論美」的概念，即通過茶來描繪美。名字「茶論」，是基於日本有關茶的一本古書《喫茶養生記》設計而成，logo 也運用了茶壺形象。進入市場時，該品牌深受大眾喜愛，也在許多媒體上曝光。第一家店設在日本古都奈良店，如今已開設更多分店。

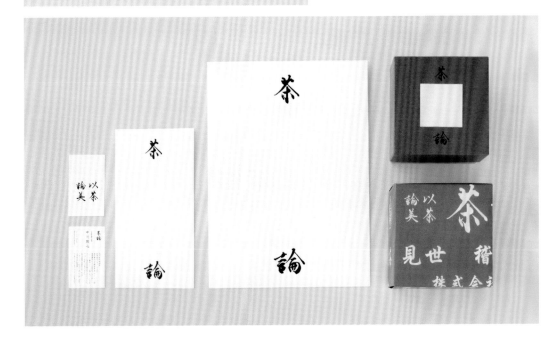

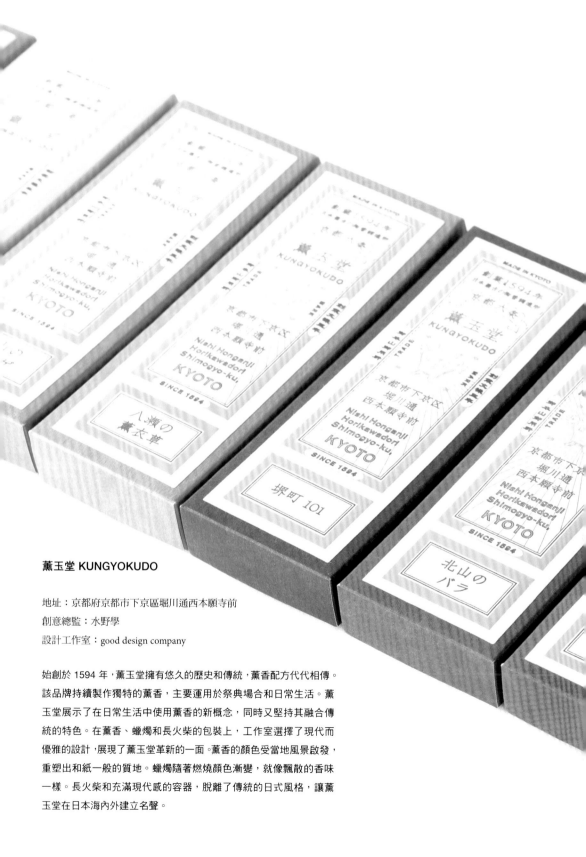

薰玉堂 KUNGYOKUDO

地址：京都府京都市下京區堀川通西本願寺前
創意總監：水野學
設計工作室：good design company

始創於 1594 年，薰玉堂擁有悠久的歷史和傳統，薰香配方代代相傳。
該品牌持續製作獨特的薰香，主要運用於祭典場合和日常生活。薰
玉堂展示了在日常生活中使用薰香的新概念，同時又堅持其融合傳
統的特色。在薰香、蠟燭和長火柴的包裝上，工作室選擇了現代而
優雅的設計，展現了薰玉堂革新的一面。薰香的顏色受當地風景啟發，
重塑出和紙一般的質地。蠟燭隨著燃燒顏色漸變，就像飄散的香味
一樣。長火柴和充滿現代感的容器，脫離了傳統的日式風格，讓薰
玉堂在日本海內外建立名聲。

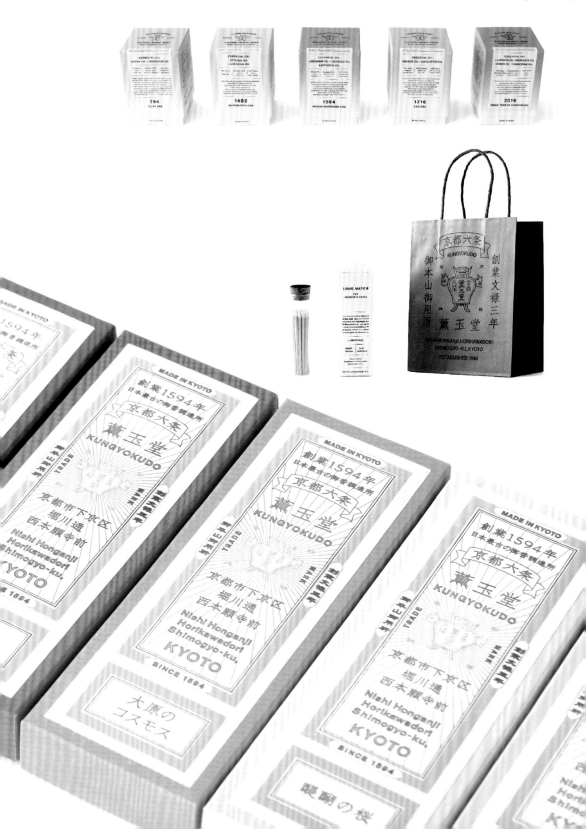

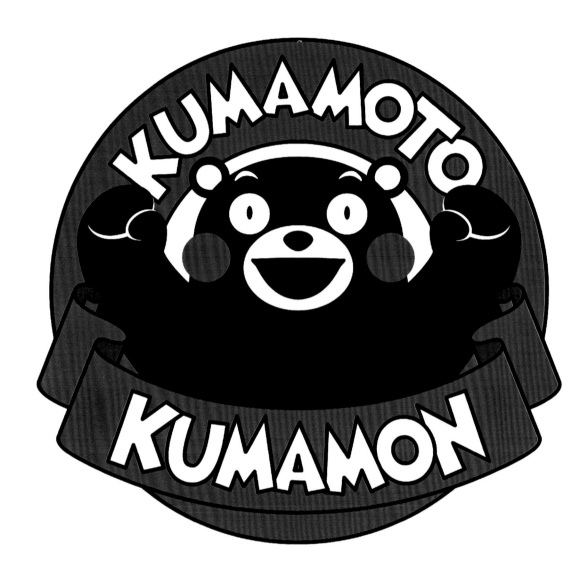

熊本熊吉祥物 KUMAMON

創意總監：水野學

設計工作室：good design company

「熊本熊」是日本熊本縣吉祥物，在日本幾乎無人不曉。熊本縣的經濟產值在
2011 年 11 月到 2013 年 10 月之間，最高值為 1244 億日元，而與熊本熊相關
的食品及其他週邊的收入，光在 2012 年一年內就高達 293 億日元。

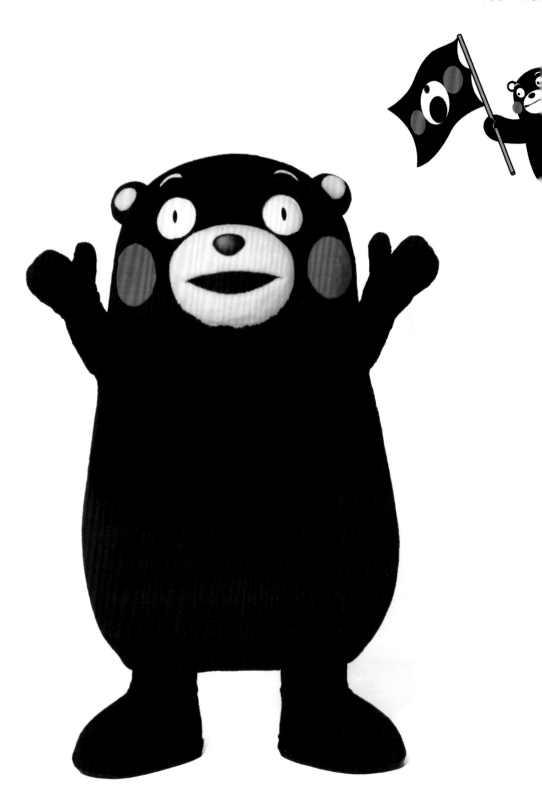

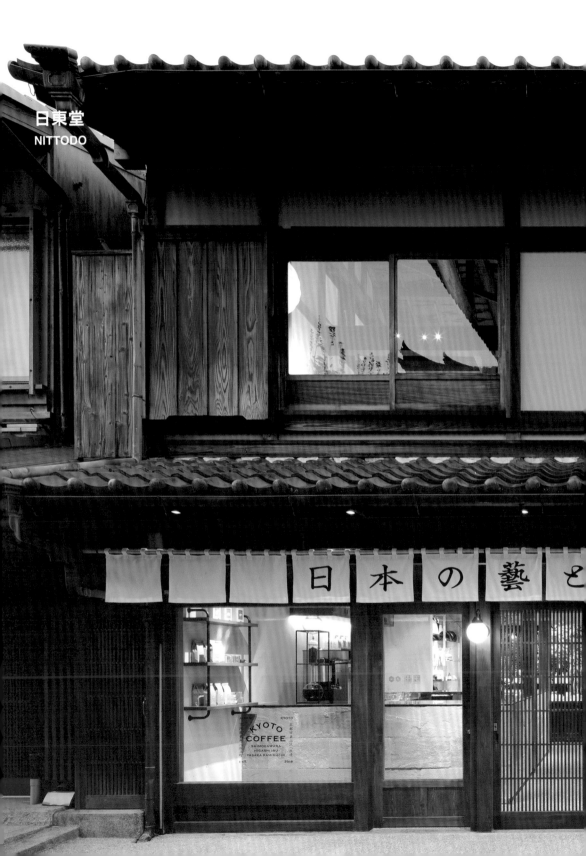

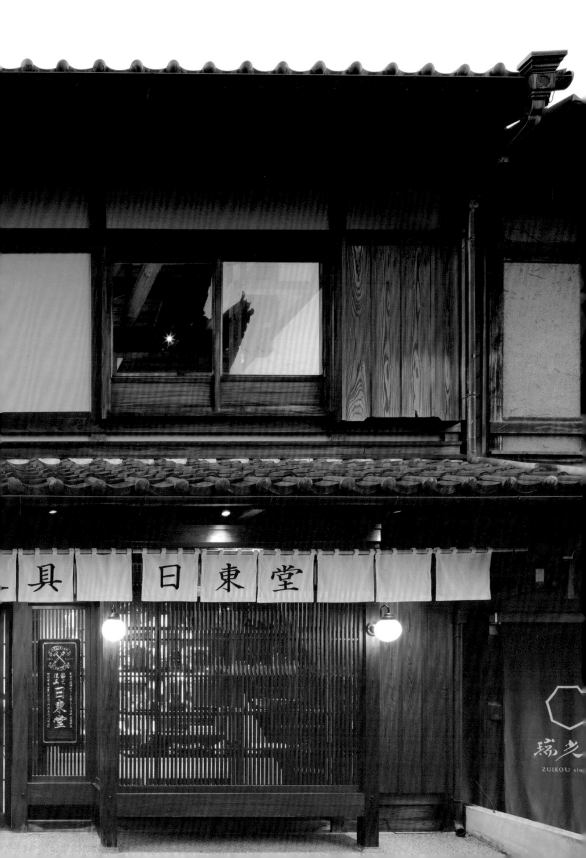

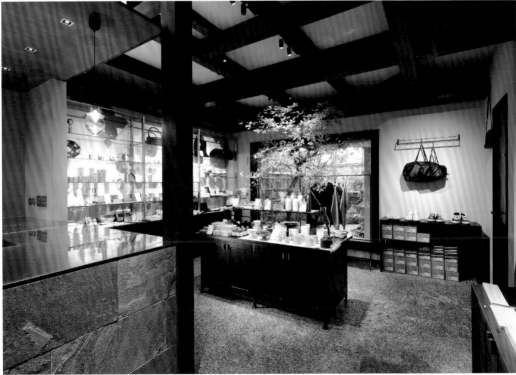

日東堂

地　　　址：京都府京都市東山區八坂
　　　　　　上町 385-4

營業時間：10:00–18:00

公　休　日：週二、週三

交　　　通：JR京都站；京都市營巴士
　　　　　　東山安井站或清水道站

中川政七商店

奈良本店

地　　　址：奈良縣奈良市元林院町 22
　　　　　　鹿猿狐 BUILDING

營業時間：10:00–19:00

交　　　通：近鐵奈良站；JR關西本線
　　　　　　奈良站

東京澀谷店

地　　　址：東京都澀谷區澀谷二丁目
　　　　　　24-12「SHIBUYA SCRAM-
　　　　　　BLE SQUARE」11 樓

營業時間：10:00–21:00

交　　　通：涉谷站直接上樓進入

　　　日東堂是日本京都法觀寺附近的一家概念店。它所販售的各色物品，有著日本技術特徵和京都古城傳統特色，是遊客踩點必去之地。

　　　日東堂一共兩層，是傳統木造町屋建築，卻散發著精緻現代風格。入口處的門簾標語寫著「日本藝術和工具」。一樓陳列著豐富的選品，不但有日本傳統工藝品，還有先進科技製品，陳列的商品兼具日本美學與實用性。這些產品能讓遊客心情瞬間活躍，感受日本獨有之美。一樓附設咖啡廳「KYOTO COFFEE」，店內 logo 融合了京都的風土民情，讓顧客似有漫步京都之念想。二樓則是多功能空間，踏上寬闊的二樓，遊客可以一邊眺望著八坂之塔的美景， 一邊享用午後咖啡，在此輕鬆交流。

　　　日東堂由知名日用品製造商 Nitto Group 營運，為了傳承日本傳統技藝、推廣工藝文化，Nitto Group 特地邀請成功企劃了「熊本熊」、「中川政七商店」等設計的大師水野學擔任藝術總監。

色部義昭

YOSHIAKI IROBE

1974，出生於日本。

2003，畢業於東京藝術大學後進入日本設計中心。

2011，成立色部設計研究室（IROBE DESIGN INSTITUTE）。

東京藝術總監俱樂部（Tokyo ADC）和日本平面設計師協會（JAGDA）成員。擔任諸多知名設計獎的評審，如 Good Design 獎、ADC獎、Design Excellence 獎、D&AD 獎等。在東京藝術大學以及目黑藝術博物館設計工作坊擔任講師。

Keywords

導視系統、大阪地鐵LOGO

踩點info

草間彌生美術館
YAYOI KUSAMA MUSEUM
奈良天理站前廣場
COFUFUN

有細節的東西，
才會帶來獨特的世界觀

NOTHING EXPRESSES A UNIQUE WORLD VIEW WITHOUT DETAILS

草間彌生美術館開幕後，視覺識別系統（VIS）設計也隨之揭曉，由色部義昭擔任藝術總監。色部義昭在視覺識別系統方面有多次設計經驗，包括市原湖畔美術館、天理站前廣場，他亦曾在 ggg 美術館舉辦過個展「色部義昭：WALL」。色部義昭憑藉為大阪地鐵（Osaka Metro）做的企業識別（CI）設計，獲得了日本平面設計的最高榮譽──龜倉雄策獎。

　　色部義昭對品牌設計有著敏銳的視角，擅長將某種元素抽象化表達，為平面呈現更加廣闊的立體感。設計領域橫跨視覺識別、書籍、標示系統、產品包裝和空間。他擅於提取品牌的本質，讓品牌主張得以完全呈現在設計中。

大師訪談
Talk to the Master

Q1　我們每天都會接觸大量訊息，但只有少數能夠被記住。從設計的角度出發，怎樣的訊息會引起您的注意？

色部義昭：儘管可觸摸、可見的細節很重要，但觀點獨特的訊息總能吸引到我。換句話說，我認為有細節的東西才會帶來獨特的世界觀。

Q2　當您開始一個專案時，會從哪些方面解讀這個品牌？

色部義昭：我的設計沒有太強烈的表現風格，因此我一直嘗試與每個專案的主題進行互動，最大限度地挖掘品牌的本質特徵。為此，一開始的時候我會去找一些設計技巧，比如根據需要進行一些研究，去觀察釐清專案內在和外在的觸點。

Q3　您更喜歡為訊息做加法還是減法呢？

色部義昭：事實上，我覺得訊息的乘法會更有趣。一直以來我會提煉與專案相關的所有元素和故事，探索這些具有魅力的形式的乘法，發掘出從這些乘法中誕生出的、意想不到的、但又無法避免的表現形式。

色部義昭
YOSHIAKI IROBE

Q4　公共空間滲透了生活的方方面面，您個人非常注重這方面訊息
設計的品質與功能。您認為一個理想公共空間的訊息設計應該如何？

色部義昭：我們的生活中有大量的公共空間，它們都有不同的功能和
脈絡。有兩個面向相當重要，一是讓普羅大眾都能直觀清晰地感受空
間，二是空間與當地脈絡的融洽共處。我認為這兩個面向能使功能設
計與空間融為一體。

Q5　您擅於從一個小的點開始，將整個設計統一起來，創造系統化
的視覺形象。以天理站前廣場為例，關鍵訊息是什麼？這一系列的訊
息如何統合起來？

色部義昭：這個案子中，整個設計的核心是平面圖和立面圖。當你看
到平面圖時，你能看到所有設施和草坪都是坐落在圓圈周圍，所以標
示是沿著圓圈彎曲設計的，使它融入到環境中。當你看立面圖時，你
會注意到這個設施有階梯式起伏，清晰地顯示整個廣場的活動。這些
階梯立面所產生的動感，也被運用在官網和標示系統，用以呈現天理
站前廣場的特色。

Mitose

藝術總監：色部義昭

設　　計：植松晶子、本間洋史

該專案是白鶴旗艦產品的包裝設計。以白鶴立姿為意象設計出酒瓶形狀，其浮水印酒標及厚紙板外盒，塑造出精緻、高級的產品形象，也向我們講述著日本清酒釀造的故事。酒標上的文字巧用細長的標準漢字，其中心以書法突出「白鶴」二字，使整體形象更加豐富。這款產品的包裝設計使人感受到日本清酒恰到好處的醇厚風味。

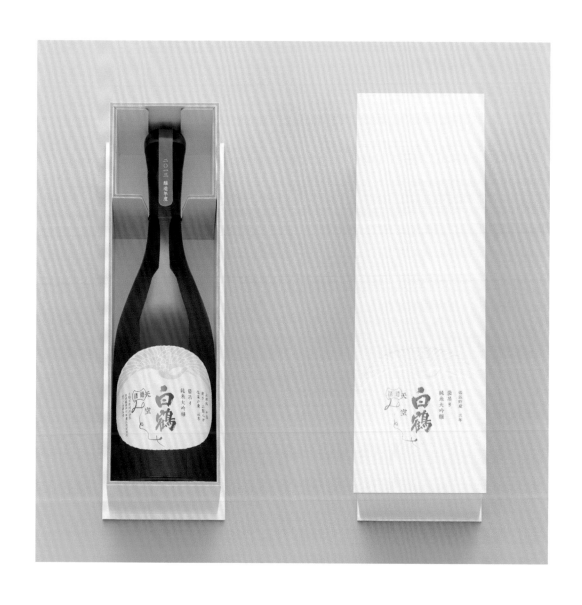

天理站前廣場 CoFuFun

地　　址：奈良縣天理市川原城町 803
藝術總監：色部義昭
設　　計：加藤亮介、今村圭佑、佐藤隆一
建築設計：nendo

此廣場位於奈良縣天理站前，面積約為六千平方公尺，包含了咖啡廳、出租空間、觀光詢問處、候車空間、露天舞臺、遊樂區等機能空間。由 nendo 擔任建築設計，色部義昭擔任導視系統的藝術總監。

CoFuFun

天理駅前広場コフフン

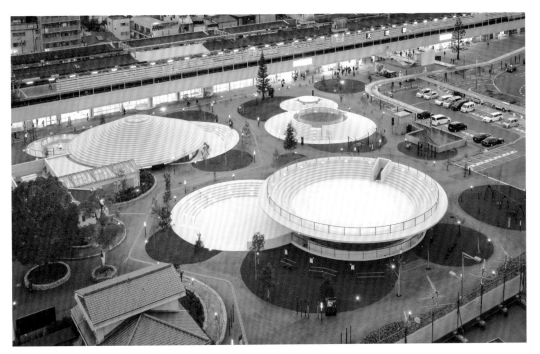

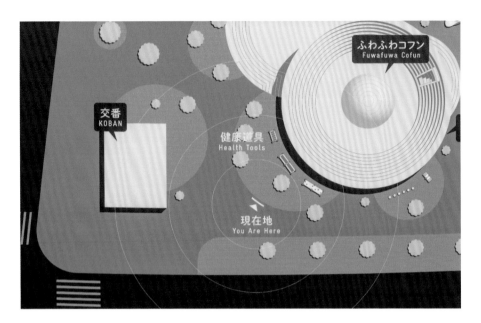

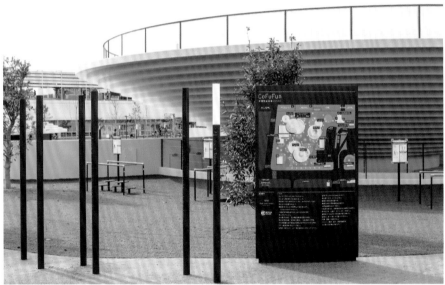

導視說明板清晰標示出位置、地圖、遊玩方式等，導視竿則能在夜間如樹林般直立著引導方向。訊息通俗易懂的同時，也體現了設施魅力。

Stage Cofun
ステージコフン

ご利用時間: 8:00−21:00は予約優先

対象年齢: 年齢制限はありません

守ってほしい事:
① 許可なくボールや

天理駅

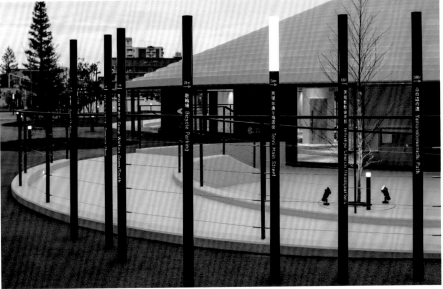

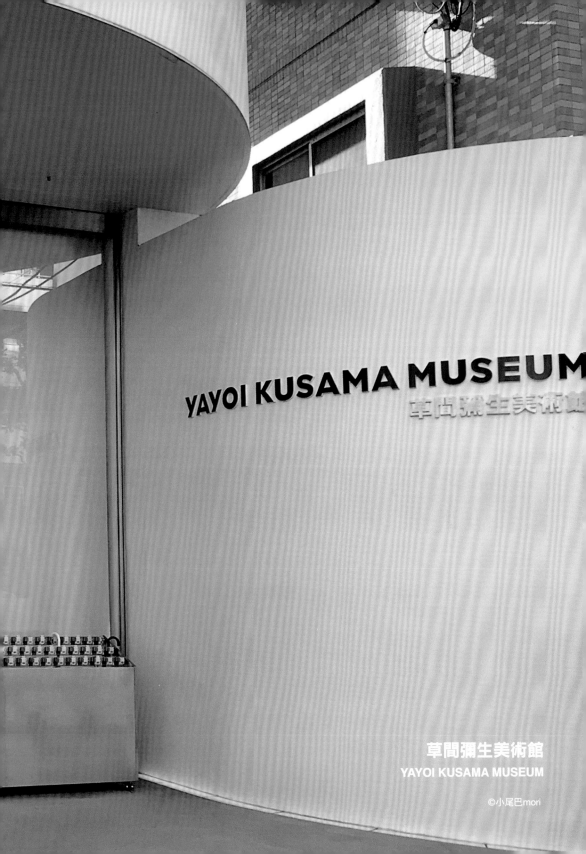

YAYOI KUSAMA MUSEUM

草間彌生美術館

草間彌生美術館
YAYOI KUSAMA MUSEUM

©小尾巴mori

草間彌生美術館

地　　址：東京都新宿區弁天町 107

開館時間：週四–週一及國定假日 11:00–17:30

休 館 日：週二、週三、歲末年初

參觀場次：11:00–12:30、12:00–13:30、13:00–14:30、
　　　　　14:00–15:30、15:00–16:30、16:00–17:30

交　　通：東京Metro東西線早稻田站；都營地鐵大江
　　　　　戶線牛込柳町站

　　草間彌生是世界著名的圓點女王，一位在耄耋之年仍激情慷慨的藝術家。她是唯一一位被載入西方普普藝術史的日本女性，無窮無盡的圓點就是她的標籤。一千個人眼中有一千個草間彌生，有人覺得她的作品混淆了真實空間，只有陣陣眩暈和不知身處何處的迷惑；有人覺得她的作品是一種彷彿正帶著你進入童話世界的舒適。每當她的作品展出，永遠都是萬人空巷，一票難求。

　　2017 年 10 月，草間彌生個人美術館落戶東京新宿，這棟有著巨大玻璃窗的白色建築在周圍低矮的建築群中顯得十分出眾。從「牛込柳町站」東口直走，遠遠就能望到這座純白色外牆的圓柱形建築。

　　這棟建築共五層，室內外都為白色調，風格乾淨清新。美術館第一層是入口和美術館商店，第二、三層作為展區展出草間彌生的作品，第四層用於放置草間彌生最知名的沉浸式裝置藝術，比如在全球大熱的「Infinity Mirrored Room」（無限鏡室）。觀眾打開門進入展間時，將體驗到一個無限鏡像的環境，各種顏色和形狀像幻覺一樣挑戰人的視覺，令感官超荷負載，效果令人難以置信。第五層作為閱覽室，存放與草間彌生創作有關的文件和素材，同時頂樓還有一個室外區域。為了良好的觀展體驗，美術館實施嚴格的預約制，一天只有六次預約入場，每場最多停留九十分鐘。

© 小尾巴 mori

木住野彰悟
SHOGO KISHINO

1975，出生於東京。
1996，於廣村設計事務所工作。
2007，成立 6D 設計工作室。
2016，擔任 D&AD 平面設計評審。
2017，擔任 Good Design Award 評審。

木住野彰悟的設計專擅產品品牌推廣，包括澀谷 PARCO、家庭啤酒訂閱服務「KIRIN Home Tap」、智能裁縫「KASHIYAMA the smart tailor」和日本航空（JAL）教育專案「JAL STEAM SCHOOL」的廣告等。獲得眾多國內外獎項，包括日本平面設計師協會（JAGDA）新人獎、D&AD 銅獎、One show 銀獎、ADC 獎等。現為東京工藝大學藝術學院設計系副教授。

Keywords
哆啦A夢車站、出雲大社

踩點info
小田急線
ODAKYU LINE

↘ 設計是一種採集

DESIGN IS COLLECTING

對木住野彰悟來說，好的設計是「融合、相稱、恰當」的。日本的設計一貫融合自然，歸於極簡，非常注重無聲無息響應氛圍；木住野彰悟這種將簡約、在地文化融合在一起的風格，也一路貫穿到底。除了礦泉水、啤酒等便利店常見食品的品牌設計，他也做過不少空間標示設計，包括建築、溫泉飯店、學校及車站等等。只要你去過日本，你很可能就已見過木住野的設計了。

木住野彰悟
SHOGO KISHINO

Q1　木住野彰悟教授從大學畢業到現在，經歷了不同時期的成長與變化，可以概括一下目前您正經歷著什麼樣的時期呢？最近思考最多的是什麼問題？如果用一種色彩來形容目前的狀態，那是什麼顏色？

木住野彰悟：從入行到現在，我總在「懵懂迷茫期」和「機緣成熟期」這兩種狀態之間折返。目前我正處於「懵懂迷茫期」，我經常注目於自己尚未到達的領域，我知道是時候學習新知識了。到目前為止，我的經歷告訴我，如果做成了一件事，就會進入舒適區，慢慢地我就會變得因循守舊。直到某一天，我發現自己有些事情做不到，我就會去學習新知識。就這樣周而復始。

最近讓我思考最多的，是新冠病毒逼迫我要對日本現行工作方式進行大幅改變，我對未來辦公室的存在模式做了深思熟慮。受新冠病毒的影響，日本現行的工作方式有了大幅度改變，對於未來辦公地點的存在模式，是我最近思考得最多的事情。

不僅僅是現在，我對色彩的選擇始終是「黃色」！

Q2 設計專案是實現設計師想法的平台，要完成一個令人讚嘆的專案，需要考慮很多因素。可以聊聊您的工作流程，設計是如何執行，如何一步步實現最終成果的？

木住野彰悟：提及專案，我最先考慮的是該專案的商標、標示、服務還有包裝等。我會思考如果以前有過這些東西的話，會是怎樣一種存在呢？如果該專案之前曾有相應的設計，我還需要考慮到舊的設計。雖然我的這份專案設計尚未動工，但是我該做成怎樣的感覺，才會讓人們對新的設計產生似曾相識的親切感呢？我抱著必須要做到的這種想法，去思考專案的外觀和形狀。

先有模糊的形象，我們要意識到它有可能 360°全方位存在著，最開始可能只有一個模糊的形象，但它有可以 360°全方位旋轉的可能性，接著定格在 10°左右的方位，然後朝著 90°左右的方向去思考。這種思考方法，取決於構成專案主體的品牌、場景、產品背景。

它們的共同點，就是要時時意識到我們的作品是否匹配那個場景。

Q3 您認為一個優秀的設計師團隊遇上好的專案（知名客戶），都會有一個令人驚訝的結果嗎？若要呈現一個被認可的結果，您認為專案和創意哪個更重要？

木住野彰悟：設計團隊必須有激昂情緒（活力）和高超技術。客戶的知名度固然很重要，相對而言，我認為客戶和設計團隊之間相互理解與尊重才是重中之重。

我們不僅要推進設計專案，還要聽取客戶的需求。如果雙方能構建一個相互採納對方意見的關係，所產出的作品常常有超乎意料的效果。

另外，如果沒有專案就不會有新的創意想法，所以我認為專案是十分重要的，它是一切的基礎。話雖如此，專案不管有多麼好，歸根究柢必須有創意，所以說創意也很重要。兩者孰先孰次，無從比較。

Q4　您認為設計法則應該遵從「Less but Better」（少，但更好），那麼您在為登戶車站做平面設計時，除了哆啦 A 夢以外，還想過用其他設計元素嗎？ 設計過程您做了哪些採集？

木住野彰悟：關於哆啦 A 夢，因為登戶站是離「藤子‧F‧不二雄博物館」最近的車站，所以讓車站與哆啦 A 夢產生關聯是我們的設計前提。哆啦 A 夢是唯一選項。

車站屬於日常生活範疇，參觀博物館則屬於非日常生活範疇，因此讓日常和非日常共存是我們最需要考慮的事情。絕大多數人將登戶車站作為日常生活設施使用，所以我覺得濃墨重筆突顯主題特色不太合適。雖這麼說，但我也清楚有些人想全面展現主題特色。於是我們才用了既不突顯主題，又能感受到主題特色的處理方法，那就是通過平面的合理構成與色彩，來營造哆啦 A 夢的氛圍。

Q5　負責過這麼多設計專案，哪個是您印象最深刻的或說最喜歡的？為什麼？

木住野彰悟： 談及最喜歡的專案，我選農場品牌 JA MINDS 的品牌推廣專案。因為這個設計還不算成熟，換作今天來做，我覺得還可以做得更好，會有很多可以改進的地方。但工作流程進展非常順利，這專案奠定了我們之後向客戶提案的風格。因此後來當我們對保養品牌 Orien 提案時，我們做的比 Orien 原本提出的要求更多，我們為解決某項課題而提出許多必要措施，讓客戶印象深刻並被採納。

在那之前，我認為堅持自己的設計理念是件好事，但是透過這項工作，讓我意識到向更廣泛的人群傳遞訊息也是件好事。我之所以能夠在海外屢獲設計大獎，當然是因為我把專案做得很好。而且我所設計的表現方法，拿到現在都可以算是新嘗試。

Q6　說起日本設計，人人都會想起「簡潔」元素，它也有其獨特色彩。隨著設計越來越容易傳遍世界，您認為日本設計最需要的是什麼？

木住野彰悟： 如今，不僅是設計，什麼都是這樣。現在的時代只要一出現好東西，馬上就能傳遍世界，被人們所知道。但是，我認為設計就像是從各個地方湧出來的水一樣，生於斯，長於斯，不同地方所滲出來的水富含了當地的特質，而那些水就成為了當地所特有的水。如你所見，日本有其自身的處境，其他國家也在各自的土壤上不斷發展。我認為，解決問題的好方法就是因地制宜。

設計在不斷發展，但是日本沒能跟上形勢變化，顯然日本經濟發展旺盛時期所構築的舊機制還在運作中。例如，由於日本關東大地震和新冠病毒，現在的設計業無法適應瞬息萬變的世界。我們認為有必要對設計業的舊機制加以改進，我們這一代希望能夠邁上新舞台。就我個人而言，我會一直努力，為日本，為世界，專注眼前，創造美好。

JAL Steam School

創意總監：Toshiyuki Hashimoto、Yasutaka Sasaki（aircord）

藝術總監：木住野彰悟（6D）

策　　劃：aircord

設　　計：木住野彰悟、Miho Sakaki（6D）

客　　戶：日本航空

攝　　影：Hiroki Nakashima

JAL STEAM SCHOOL 免費向兒童推行科學、技術、工程學、藝術、數學等
數理學科，其教育理念是在數理教育之中融入創造性。

　　雖然 JAL STEAM SCHOOL 的對象主要是孩子，但考慮到它的教育性
和公益性，設計團隊並沒有把它設計成孩子氣或幼稚的感覺，而是把整體設
計成簡單、乾淨的樣子。

出雲大社埼玉分院視覺識別系統

設　　計：木住野彰悟、
　　　　　Nozomi Tagami（6D）
創意總監：Yu Yamada（method）
插　　畫：Hiroki Taniguchi
客　　戶：Tadamichi Watanabe
　　　　　（出雲大社埼玉分院）

島根縣出雲大社埼玉分院是日本最古老的神社之一，適逢神社建立三十五週年，進行了全新的視覺識別系統設計。新的識別系統遵循傳統與歷史，並在寺廟的整體視覺形象上進行延伸，設計出十分具有現代感的標誌。

　　六角形logo 的靈感來自龜殼形狀，紅色的流水形線條代表出雲大社的「雲霧」；御朱印帳、御守、繪馬、風箏等奉納物，其上繪製的龜、鶴、松，則象徵了長壽。

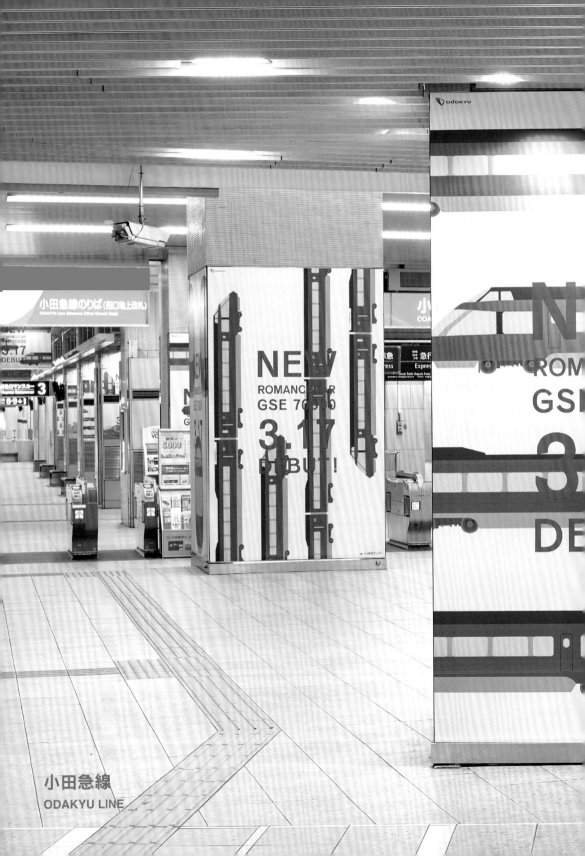

小田急電鐵站體設計

創意總監：Masakazu Fuchigami（Odakyu Agency）

藝術總監：木住野彰悟（6D）

設　　計：木住野彰悟、Nozomi Tagami（6D）

客　　戶：小田急電鐵

攝　　影：Shingo Fujimoto（sinca）

小田急電鐵是一條浪漫的觀光旅遊沿線，途經新宿、箱根、鐮倉、江之島等魅力之地，人們可在這些地方感受都市文化、歷史傳統和自然景色。

新設計的環境標示，增強了整個站體空間的視覺效果；重複應用的車身圖案就像奔馳中的電鐵，色彩鮮豔明快，非常醒目，不僅營造了車站的親近感，更能吸引行色匆匆的旅人駐足。

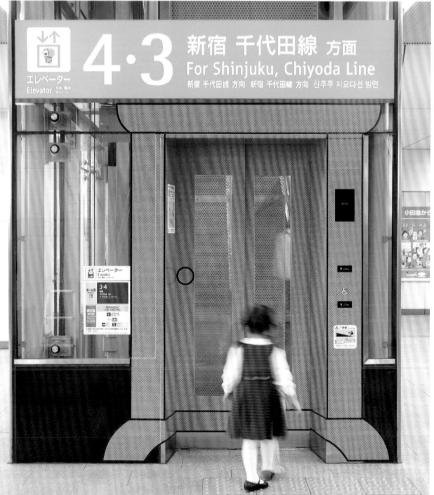

小田急線登戶站哆啦 A 夢標示

創意總監：Masakazu Fuchigami（Odakyu Agency）

藝術總監：木住野彰悟（6D）

設　　計：木住野彰悟、Karin Hongo（6D）

設計工作室：6D-K co., Ltd.

合　　作：川崎市藤子 F 不二雄博物館

攝　　影：Motonori Koga（sinca）

小田急線希望透過登戶站造勢宣傳，從而提高知名度及其交通部門業績。小田急的品牌色調與哆啦 A 夢的藍色色調十分相似，此次標示更新設計中，小田急的品牌形象便完美融合了哆啦 A 夢元素。

設計師秉持「讓乘客親身感受」的設計理念，哆啦 A 夢這一形象，被分解成了人們一眼便能認出的平面圖像與色彩。哆啦A 夢的家喻戶曉，令該專案十分成功。

專案核心旨在吸引大眾，小田急線沿線七十個站的標示，也都同步進行重新設計。

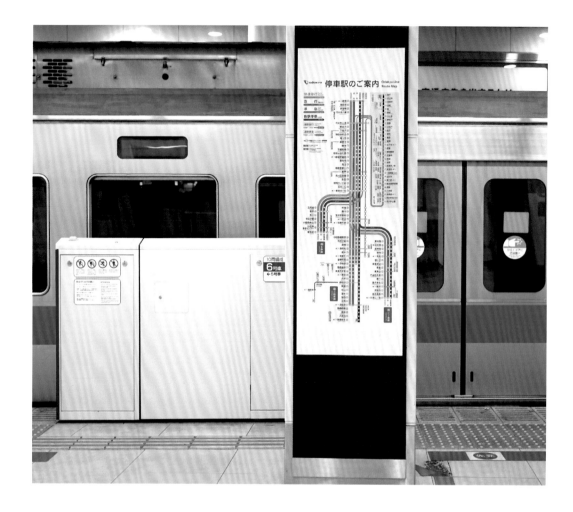

小田急線路線圖設計

創意總監：Masakazu Fuchigami（Odakyu Agency）
藝術總監：木住野彰悟（6D）
設　　計：木住野彰悟 、Aiko Shiokawa（6D）
設計工作室：6D-K co., Ltd.
客　　戶：小田急電鐵
攝　　影：Shingo Fujimoto（sinca）

為了滿足路線圖的所有功能需求，設計師運用了大膽流淌的彩色線條，看起來就像正在疾馳的列車；線路分岔處運用了白色漸變色處理，看起來更加整潔。每條線的列車均使用不同顏色，讓乘坐指引更為醒目好用。此外木住野彰悟也設計了浪漫特快列車的乘坐指引。

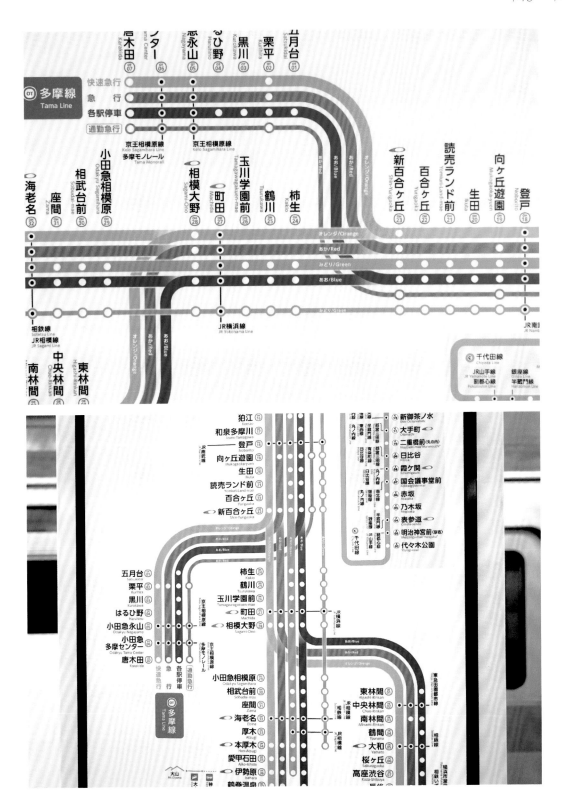

佐藤大

OKI SATO

Keywords

！、星巴克馬克杯、LV Surface 燈

踩點info

資生堂東京旗艦店
SHISEIDO

1977，生於加拿大。

2000，以第一名成績畢業於早稻田大學理工
學院建築系。

2002，成立設計工作室 nendo。

2006，被《新聞週刊》（*Newsweek*）評為
「最受世界尊敬的一百位日本人」之一。

2007，執掌的 nendo 被評為「備受世界矚目
的一百家日本中小企業」之一。

曾獲得日本商業環境設計協會（JCD）金
獎、I.D. 年度設計評選最佳產品獎、iF 產品
設計獎、紅點設計獎等多項設計大獎。

↘ 跨界設計金童

OKI SATO—INTERNET CELEBRITY IN THE DESIGN WORLD

nendo 即日語的「黏土」，佐藤大以nendo 命名自己的設計公司，意味著佐藤大所追求的，就是看似普通、但又靈活可塑的設計形式。nendo 設計工作室初創時，先以建築設計領域為主，而後逐步跨界家具設計、室內設計、包裝設計、產品設計等不同領域。佐藤大總是在生活中尋找設計靈感，並努力挖掘產品背後的故事。材料裡面有故事，功能裡也有故事，他做的就是找到最契合的材料、色彩和形式，把故事做出來。

大師訪談
Talk to the Master

佐藤大 OKI SATO

Q1　能與我們分享一下 nendo 的設計理念，以及您的靈感來源嗎？

佐藤大：nendo 的設計旨在為人們的生活帶來驚喜。對我來說，基於日常生活去工作、去設計是非常重要的。每天都重複著同樣的事情，其實可以漸漸從中發現不同之處，儘管微小但它們確實存在。正是這些微小的不同，為我帶來了設計靈感。

Q2　「nendo 的設計旨在為人們的生活帶來驚喜」，您能為我們詳細解釋嗎？

佐藤大：那些小小的「！」時刻，就隱藏在日常生活中，但很多人並未察覺，或者即使注意到了，但仍然無意識地將其拋諸腦後。然而我們相信正是這些小小的「！」，讓生活變得如此豐富有趣。因此 nendo 的設計，就是透過收集這樣的時刻，將它們付諸設計，然後呈現在人們眼前，實現對日常的再解讀。

Q3　相比日本國內的一些設計工作室，nendo 顯然更國際化一些。nendo 是如何做到這一點的？

佐藤大：我想應該是「情趣」。對日本設計而言，情趣是尤其基本的。我們想要呈現極簡設計，但又不能過於精簡，變成冷冰冰的設計。我所想實現的設計是富有人情味的，它能在人與物之間建立起一種聯繫，呈現的是日常中的幽默或驚喜。我想是這種情趣的呈現，讓 nendo 更加國際化。

Q4　不僅是國外，nendo 在日本國內也備受青睞。例如老字號皮件品牌 Hiroan、知名的有田燒瓷器品牌 Gen-emon 等，都曾邀請 nendo 做設計。您認為它們為什麼選擇 nendo，或者說，nendo 能為它們帶來什麼？

佐藤大： 我們的設計以科技與工藝為基礎，為客戶發掘出產品的新功能。

Q5　您認為設計在我們的生活中，乃至對整個世界的意義是什麼？

佐藤大： 對我來說，設計讓世界變得更好，也使人們的生活更加舒適。解決日常問題，為其找到一種新方案，是設計存在的意義。設計也是關於物件背後的故事，這是我的創作出發點，不管是產品、建築還是平面設計，都是如此。

Q6　能跟我們分享與「和風」有關的事物嗎？

佐藤大： 在小說家谷崎潤一郎的作品《陰翳禮讚》中，有一段在幽暗之處品嚐羊羹的描寫。大意是幽暗之中羊羹的甜味在口中彌漫開來，似乎比往常更覺細膩。這是一種色彩的反襯，我的解讀是當你越是看向物體的背光處，就越能感知物體本身的豐富色彩。正像羊羹半透明而略帶渾濁的質地，在幽暗中卻像潤玉般有了光彩。

這種「陰翳」所造就的朦朧美感，作為日式美學的一部分體現了日本文化。而日本文化呈現於世界的方式也是如此，那便是不甚張揚、謙遜與質樸。

Urushi Kobo Oshima 漆器

設計：佐藤大
設計工作室：nendo
攝影：Akihiro Yoshida

nendo 工作室應邀為傳統漆器工坊 Urushi Kobo Oshima
設計一套漆器產品。基於 Urushi Kobo Oshima 爐火純
青的削木工藝，nendo 為讓使用者體驗其質地，因此
加大底座尺寸，並做得渾圓，這樣一來使用時便會自然
而然用手捧著，而非托著漆碗，因而有了全新的手感體
驗。漆器外部自然呈現的木材紋路，與內裡的啞光漆面
形成柔和對比，讓人感受到木材的厚實與其獨一無二的
質感。

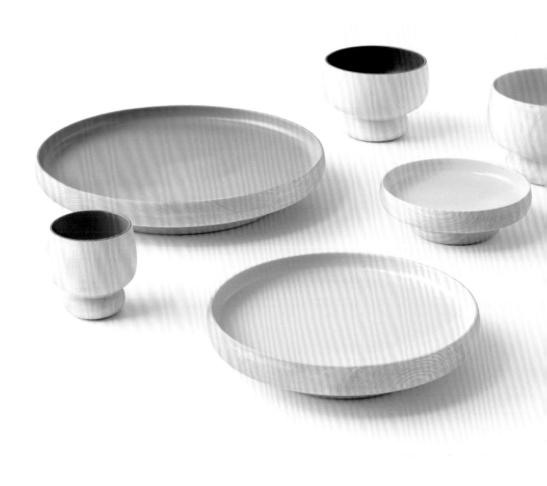

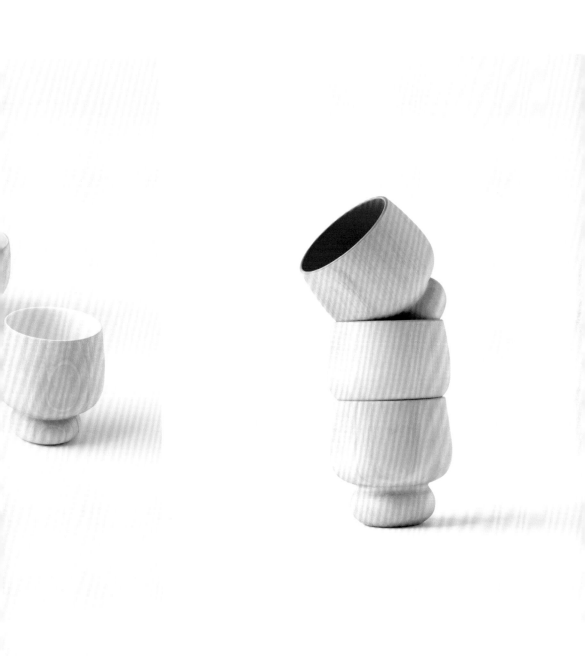

水母花瓶

設計工作室：nendo

這些花瓶像是水中漂浮的水母。在長 1.8 公尺的水族箱裡放上三十個不同大小的花瓶，水的分量和方向也都經過細調，花瓶因而呈現適度波動。花瓶由超薄的透明矽製成，經過兩次染色，這些花瓶只有漸變的色彩輪廓，給人一種漂浮水中的印象。

　　該設計讓水若隱若現，繼而重新定義花、水和花瓶的傳統角色，同時又突出花朵和花瓶的形象。

水彩

設計工作室：nendo

這是一套十八件的金屬家具系列，包含桌子、椅子、置物盤等。設計師從紙上暈染開的水彩顏料獲得靈感，將這種效果轉移到這些家具，創造了一種微妙的藍白色調，完全看不出是用金屬製作而成。為了達到與紙張紋理相似的表面，這些家具的金屬框架都被反覆打磨、塗上底漆並用保護性的啞光白漆塗飾，而所有著色皆以手工進行。

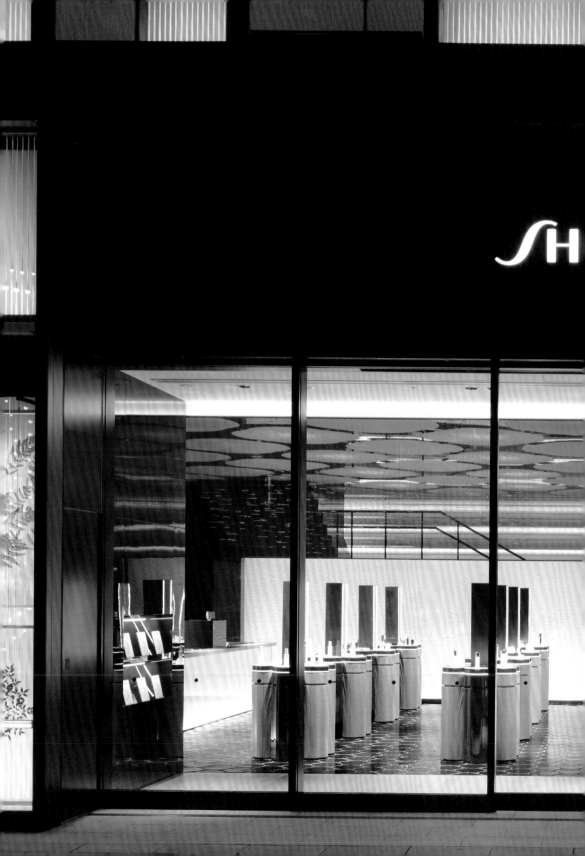

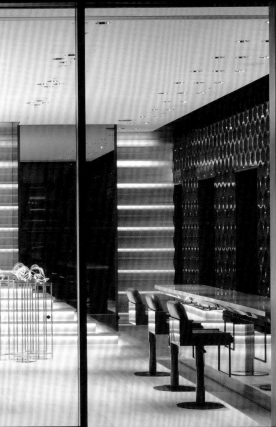
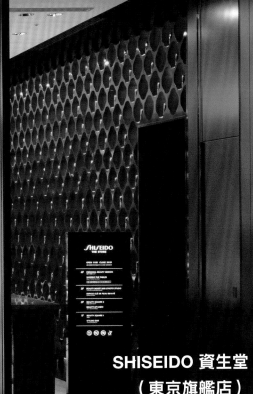

SHISEIDO 資生堂
（東京旗艦店）

本章節資生堂（東京旗艦店）所有圖片
均由 Takumi Ota 攝影

資生堂（東京旗艦店）

地　　址：東京都中央區銀座 7-8-10
營業時間：11:00–20:00
交　　通：東京Metro銀座線・日比谷線・丸之內線銀座
　　　　　站；JR京濱東北線・山手線新橋站

　　資生堂創辦於 1872 年，是日本首家西洋藥妝店。現今的資生堂不僅在日本，在全世界都受到眾多消費者喜愛。資生堂東京旗艦店的空間設計，不僅吸引普通消費者前來搶購，也有眾多慕名前來朝聖的藝術愛好者。旗艦店旨在向顧客展示資生堂之美與新世界觀，將集團多年積累的知識、技術、品牌和文化價值通通彙聚於此。資生堂邀請了 nendo 創始人佐藤大和乃村工藝社，共同為資生堂東京旗艦店進行改造設計。

　　旗艦店包含四層樓，每個樓層提供不同功能和服務。一樓和二樓是化妝品零售區，一樓的產品主要面向外國遊客，二樓則有一間護膚沙龍，三樓設有一座攝影棚和美容美髮沙龍，四樓則是咖啡廳、活動空間和私人美妝諮詢室。

　　進行改造設計的主要概念，是要融合室內設計與化妝之間的「共通點」──粉刷牆壁與地面時，需先上一層底漆，然後進行粉刷和拋光，最後再飾以保護層；化妝也是一樣，首先進行護膚，然後塗上底妝，最後再塗唇膏和眼影等彩妝。這些共通點，激發設計師利用資生堂產品和相關材料，進行店鋪空間的改造。

「花椿」這個圖形，是資生堂自1915 年以來便一直使用的品牌 logo。旗艦店把該圖形運用到極致，在天花板、展示牆、鏡面、地板、窗簾、洗手台，甚至是櫃門把手的設計，都應用了資生堂的品牌 logo「花椿」，無處不在的花椿元素，進一步強調了品牌的基因。

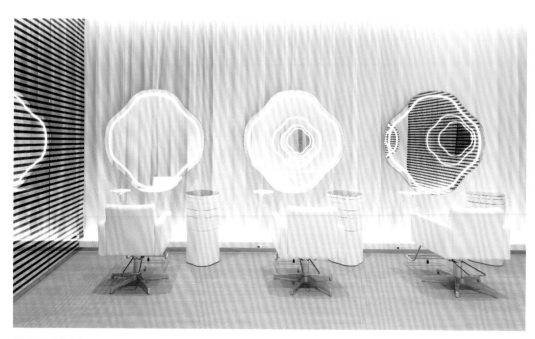

花椿形狀的化妝鏡。

材質的運用，採用資生堂招牌的幾樣產品作為選材的靈感來源：化妝棉、山茶油、眼影和指甲油。化妝棉的材質紋理被應用在牆上，搭配照明，產生柔和的光線；護髮產品中的原料山茶油，被塗在未經修飾的天然木料上，隨時間流逝而變得愈發優雅；眼影產品用化妝刷塗抹在牆面上，形成類似大理石的紋理；混合了指甲油的塗料用於天花板飾面，帶來微妙的閃光。

化妝棉對應白色紋理牆面，山茶油對應木料飾面，眼影對應白色大理石紋理，指甲油對應亮面高光板。

窗戶背面使用了線簾，飾以傳統日式繩結，從遠處看則形成花椿形狀。這種繩結在日本象徵著長久的聯繫，表達了資生堂與顧客建立持久關係的願望。

窗戶背面使用了線簾，飾以傳統日式繩結。

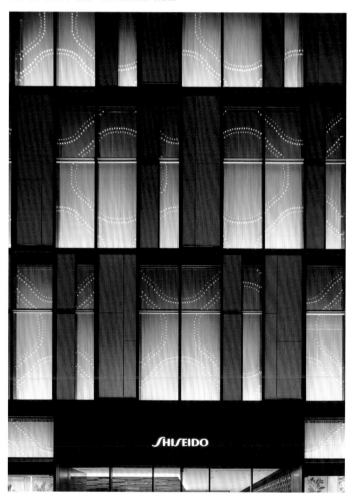

繩結從遠處看則形成花椿形狀。

一樓零售區

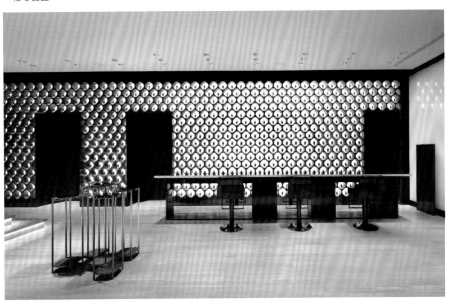

產品展示牆

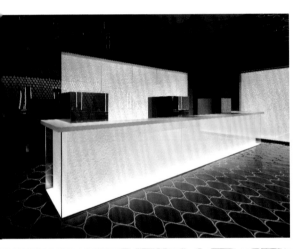

模仿化妝棉紋理的牆面

樓梯扶手的截面也是花椿圖案

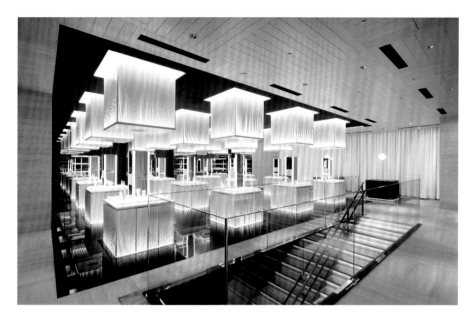

二樓零售區

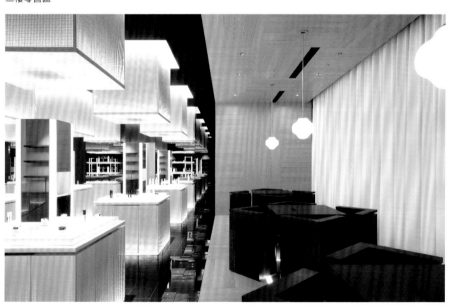

護膚沙龍

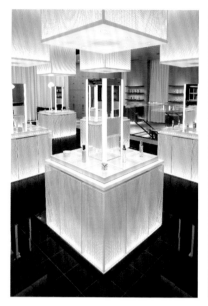

發光的展架，是由布滿花椿圖形的雙層孔板製作而成。

定製的小吊燈也是立體的花椿圖形。

三樓空間包含攝影棚和美容美髮沙龍，走廊兩側是以花椿圖形鏤空的牆面，內縮的空間是顧客休息區。

除了花椿形狀的化妝鏡，就連置物架、旋轉橡木抽屜櫃的截面也是花椿圖形。

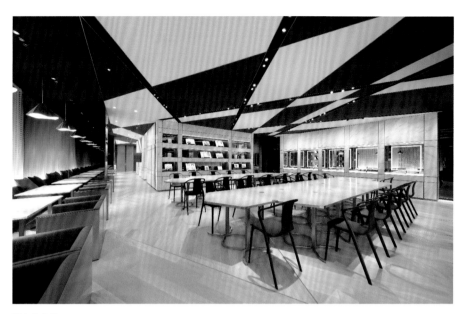

顧客休息區

金屬支架組合後形成的圖形，也是花椿形狀

花椿形狀的把手

A
10

皆川明

AKIRA MINAGAWA

Keywords
持久的時尚

踩點info
minä perhonen 代官山店

1967，東京出生，文化服裝學院畢業。
1995，自創服裝品牌 minä。
2000，於東京白金台開設品牌專賣店。
2003，品牌改名為 minä perhonen。
2007，於京都開設第二家專賣店。皆川明作品多
次在東京時裝週和巴黎服裝秀發表。

持久的時尚

DURABLE FASHION

「時尚」一詞，很少能和耐用性、持久性這類特質聯繫在一起，因為潮流趨勢來得快，去得也快，經常只追求標新立異，卻無法貼合日常生活。現在，經濟水準提高，增加了人們對服裝的消費需求，卻降低了衣物的使用期限。每年生產的衣服中，竟有超過 80% 遭到焚燒或丟棄，服裝的平均穿著頻率也一直在下降。

可想而知，時尚產業正在催生大量的浪費。為了環保，「可持續時尚」運動順勢而生，宣導新式設計，既與保護自然相和諧，又保留時尚對生活之美的功能性。年輕的時尚日本品牌 minä perhonen，便為我們帶來了真正的「可持續時尚」。它的創始人和設計師——皆川明，從未打算盲從潮流，與其反覆追逐沒有精神內涵的時尚風氣，一味做與其他品牌相似的產品，不如只堅定自己的內心世界，在大自然與生活中品味有生命力、帶有個人特色的設計，這樣才能創造出耐用、持久的時尚經典。

minä perhonen 發展至今已經二十五年了，皆川明仍堅持讓設計貼合生活的樸實美感。從他的筆記、畫紙再到布料，自然和生活中的每份經歷或故事，如野外山丘、雪地叢林、錯落有致的田野還有漫天飄散的花瓣，點點滴滴的珍貴回憶都彙聚成布料上的樹木、花朵、動物，甚至是基本的圓圈線條等各式圖樣。紡織品上的一針一線繪製出形狀各異的紋樣， 凹凸的觸感會讓你感覺這些美麗的花紋彷彿在呼吸。如此飽滿的設計質感下，你能從皆川明的作品中感受到勃勃生機，卻又能同時帶來難得的平靜與溫和。穿上他設計的衣服，就像人已和周圍的自然或生活環境融匯成一體。皆川明的創作一向更重視設計品為人們帶來的精神享受，實用的浪漫、持久的舒適。

大師訪談
Talk to the Master

Q1　我們在閱讀您 2011 年的著作《minä perhonen?》時，被您畫的素描吸引住了，這種充滿溫度的設計，讓人感受到生活的純粹與質感。而再看 minä perhonen 最近發布的服裝系列，我們發現它的風格變得更年輕、可愛，請問您最近在思考什麼問題？

皆川明：設計是從日常生活事物中，發掘出想像的種子，然後進行培育，再將它們變成設計的樣子，所以可能有點類似園丁。每天發生的所有事，都會透過我的心靈，在記憶中穿行，並面向未來進行想像。它們可能會變成圖片、布料或衣服。這種設計會讓見到它的人都產生共鳴、召喚出使用者的記憶，同時也激起人們對未來的想像，因而融入到人們的生活當中。我打算繼續很純粹地去做這件事情。

皆川明
AKIRA MINAGAWA

Q2　minä perhonen 始終宣導創造持久、耐用的時尚經典。世界上還是有很多人覺得時尚本身就是一種浪費與過時，您怎麼看？

皆川明：我認為時尚本身並不是浪費。只有當那些對創作沒有激情的人，很隨意地捕捉時尚並進行創作時，讓使用者無法從這個沒有激情的物品中感受到它的魅力，自然很快就會拋棄它，那才是巨大的浪費。

如果利用想像力進行設計的人、布料創作者及銷售方，都對設計充滿激情，創作人也滿懷幸福地進行創作，並將這種幸福感傳遞給使用者，那麼他們將感受到這種激情，並且始終珍惜這些設計作品。

Q3　mina perhonen 不跟附流行趨勢，您是如何決定 mina perhonen
每一季的款式？

皆川明：我們並不追崇潮流，因為我們希望產品不只是要受到大眾喜
愛，更希望消費者能與品牌概念產生共鳴。所以，當許多品牌創造出
類似的衣物，形成潮流時，那裡就沒有我們存在的理由。

我們不同季的時裝展，都是從過去汲取靈感，從記憶中找出與現代生
活相符的元素後，加入想像設計而成。

Q4　mina perhonen 集合了日本經典、芬蘭以及您個人的風格。隨
著時間的推移，您認為 mina perhonen 堅持不變的是什麼？

皆川明：我們從開始到現在，始終改變的概念，就是重視創作人，使
他們的創作能讓使用者產生愉悅感。設計不僅重視使用者的幸福感，
還必須重視那些創作人的幸福感。要讓雙方都能產生幸福感，必須以
優良的品質創作出具有愉悅感的設計。因此，我樂於動用想像，我會
竭盡全力使畫作、素材和其他設計形式，都能產生愉悅感。這一點很
重要，它從未改變，也不會改變。

Q5　您為 mina perhonen 付出很多精力，目前您最想為它做的事是
什麼？將來您會為 mina perhonen 提出怎樣的高要求？

皆川明：未來 mina perhonen 的發展將不局限於時尚界，可能還會以
同樣的精神進入室內設計、建築、食品等各個領域。透過熱情，我們
對創作人和使用者的尊重，轉化表現為服務或其他設計形式。易於使
用的設計形式、美味的食物、快樂的待客服務，會給享用它的人傳遞
愛和熱情。這項事業不求規模，而是追求優質。

19–20AW 系列　攝影｜Yasutomo Ebisu

19–20AW 系列　攝影｜Yasutomo Ebisu

19–20AW 系列　攝影 | Yasutomo Ebisu

19–20AW 系列　攝影 | Yasutomo Ebisu

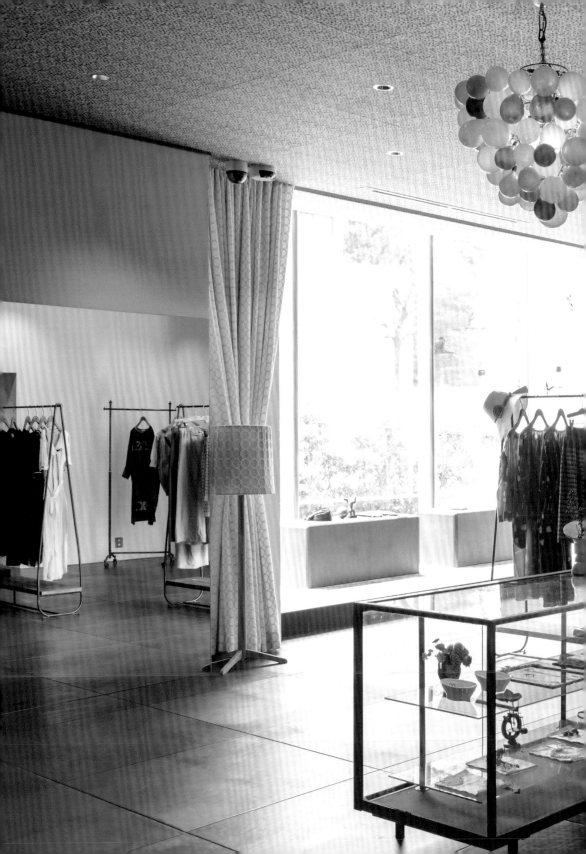

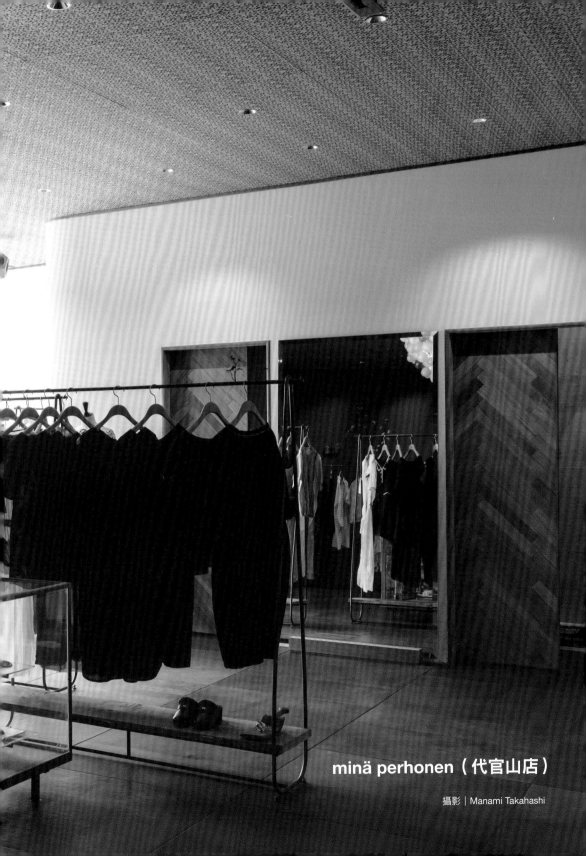

minä perhonen（代官山店）

攝影｜Manami Takahashi

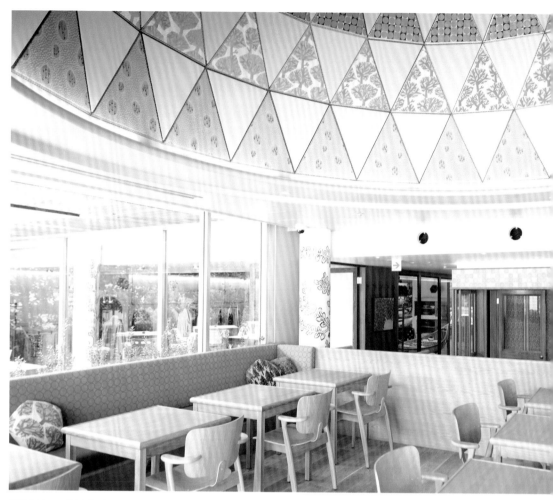

攝影｜Manami Takahashi

minä perhonen（代官山店）

地　　址：東京都澀谷區猿樂町
　　　　　18-12 HILLSIDE TERRACE G 棟 1 樓
營業時間：11:00–19:00
交　　通：東急電鐵東橫線代官山站

　　皆川明於 1995 年創立了 minä 時尚品牌。由於深受北歐設計風格影響，2003 年添加了「perhonen」。在芬蘭語中，「minä」是「我」的意思，「perhonen」則是「蝴蝶」的意思，品牌名字流露出天然、浪漫和溫暖的生活氣息。設計師希望每位穿上 minä perhonen 的女孩都有一份寧靜恬淡的氣質，如同品牌寓意一樣：像蝴蝶般輕盈靈動。

　　北歐設計風格在日本非常受到歡迎，而這種熱情在 minä perhonen 時裝系列設計中也很明顯。皆川明將自己對北歐國家的著迷，與自己的日本文化根源結合，創造出絕對獨特的個性化風格，這就是 minä perhonen 在最近十年如此受歡迎的原因。

　　皆川明說：「我喜歡想像，我的設計就是希望穿上 minä perhonen 的人，都能充滿想像地生活在現實世界中。」他的布料圖案靈感，皆取材自日常自然風景。在他的素描簿裡，畫了許多他在生活與旅行中所見到的植物、動物以及風景，他將這些題材加入自己的創作，呈現於服裝設計。在 19–20AW 系列中，光滑的天鵝絨提花中，有一串串圓圈圖案、白雪覆蓋森林的風景、以及風中條絮，帶來一種正在旅行的感覺。

　　位於代官山的分店，主要展示 minä perhonen 女裝與男裝系列，同時還會推出一些服裝配飾。室內設計由日本藝術家完成，店內有兩座空間，一間充滿柔和光線，而另一間，皮革覆蓋的別緻地板，會輕輕抓住你的腳，從溫暖的色彩中發出寧靜聲響。客人可以在這兩座空間來回穿梭，享受每一次時光。

白井敬尚

YOSHIHISA SHIRAI

1961，出生於日本愛知縣豐橋市。

1998，創立設計工作室，主要從事版式設計，以及書籍、編輯、公共展覽設計等。

2005–2015，擔綱誠文堂新光社《idea》雜誌的藝術總監和設計。

2012，擔任武藏野美術大學視覺傳達設計系教授。除了《idea》外，他也參與大量的書籍設計。

Keywords

組版造型、書籍設計、字體排印術

踩點info

**銀座 ggg 美術館
ginza graphic gallery**

↘ 讀懂文字之美

UNDERSTANDING
THE BEAUTY OF TEXT

《idea》可以說是日本最權威的設計類雜誌，在印刷和紙張上精益求精，每一期都有不同的印刷創意。白井敬尚因擔任《idea》藝術總監而為人所知，但他沒有止步於前，依舊帶來令人驚喜的作品。2017 年，備受矚目的 ggg 個展中，在他手下的文字，靈動多樣，書封與書封之間則像和聲般回溫，有時輕鬆，有時嚴謹，有時充滿了時尚。白井敬尚十分注重版式規範，他宣導的是一種「既有規則，又突破規則」的思想。

大師訪談

Talk to the Master

Q1　白井敬尚先生以《idea》的藝術總監身分廣為人知。您怎麼評價在《idea》工作時期的自己？

白井敬尚：《idea》雜誌的所有設計作品都是我和總編室賀清德的現實狀態寫照。這也意味著在這本雜誌上，我們的傲慢、偏執、謙遜、無畏和日漸枯竭萎縮的精神狀態將無所遁形。我們沒有時間去思考、猶豫是否要停下來。《idea》雜誌的出版指引著我們要怎麼做，又如何往前走，最終記錄下我們一路走來的軌跡。

Q2　您在日本 ggg 美術館辦了個展，策劃這個展覽的初衷是什麼？最大的收穫是什麼？

白井敬尚：這個展覽的目的是展示我職業生涯中的核心設計作品。在畫廊挑選和布置作品時，我才意識到我的注意力都集中在內容的版式組合上，即排版。在這三十年的職業生涯中，有很多我尊敬、影響我至多的人：字體排印師如赫爾穆特·施密德（Helmut Schmid）、揚·奇肖爾德（Jan Tschichold）、喬凡尼·梅德斯泰格（Geovani Merdersteig），以及阿爾杜斯·馬努提烏斯（Aldus Manutius，十五世紀義大利書商）、鏑木清方（畫家）、恩地孝四郎（版畫家）、立原道造（詩人）、清原悦志（平面設計師，也是我的老師）……他們都是在某個領域擅長構形的專家。通過比較他們的作品與我在畫廊展出的作品，我發現他們確實對我影響極大。與此同時，我驚訝地發現我早期和近幾年的作品幾乎沒什麼不同。所以我在尋思其中的原因。

Q3　您設計的書籍總會創造一段令人難忘的閱讀體驗。您認為書籍設計師需要整合的訊息除了我們能看到的字體、圖片，還有什麼？

白井敬尚：傾聽文字（排版）和插畫的聲音：重要的字體和排版需要適當地擺放在哪些位置；圖片又需要我們如何有效地排版。我認為這要求我們在排版與圖片、標題與文字、頁碼與頁眉等這些要素之間建立聯繫。這也意味著我們需要分離、整合訊息。我將會在下一個問題的回答中詳細談到這一點。

Q4　書籍設計不只是在表象，更在於深度。您設計過不同的書籍，您認為它們相同的地方在哪裡？

白井敬尚：向讀者傳達訊息是我所有工作的共通點。頁面結構設計的具體技術方法，首先，日式字體也好，西式字體也罷，要將傳統書籍的版式和網格系統應用開發在合適的地方。第二，透過對視覺感官的調試，將所有元素固定在版面上。關鍵在於訊息的整合，包括作家和編輯在內的團隊成員，他們的態度、動機、情感、手勢、行為、表情以及語調。這些訊息（儘管不必在版面上轉化為語言或視覺表達）很難翻譯成文字。此外，會議期間的氛圍、作家的工作以及私人生活的空間氛圍對我來說也很重要。我開始做設計的時候會認真考慮、設想這些場景。我將所有的這些過程稱為「訊息整合」。這是我的個人習慣。我想這也是你會在我的書籍設計中看到一些相似之處的原因。

白井敬尚
YOSHIHISA SHIRAI

Q5　從事書籍設計和編輯設計（editorial design）多年的您，有沒有一些經歷成為自己的反面教材，讓您從此擁有深刻的領悟？

白井敬尚：是的，當然有。我幾乎一生都在做設計，因而看似隨意的行為原則本身，可能也是基於我的設計思維方式：觀察方式、思維方式、構圖方式、編輯方式、交流方式和回應方式。透過狹窄的針孔看到的設計世界可能很小，但對我而言，看到的視野卻是非常豐富、廣闊的。

Q6　歲月流轉，但您設計的書彷彿還年輕著，依然充滿朝氣。您怎麼形容自己目前這個人生階段？這個階段應該是一本怎麼樣的書？

白井敬尚：在過去十年裡，我幾乎沒有休過假，一直都在為《idea》雜誌工作。時間轉眼就過了，最近我也總是在設計書籍的文字排版與構成。目前我主要在研究如何用一款更大尺寸的 Orthodox 字體設置文字，並在頁面中留足空間。

好吧，也可以這麼說，打個比方，在我的這本書裡，我只是完成了「前言」部分，目前正踏入下一階段，即「目錄」頁。

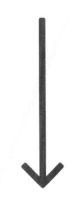

組版造形

設　　　計：白井敬尚

清晰的視覺與易讀性是組版造形下的最終效果。排版設計本身並不是語言交流的元素；然而，在排版設計中，包括字體形式，暗含著時代的情感、技術、歷史記憶，以及大量可通過形體感知的非語言訊息。文字通過這些非語言訊息成形，並以視覺化語言形式發揮作用。

讀者閱讀文字時，想像力從內心開始運轉，並在心靈之眼生成場景或景象。在語言交流下，每個讀者會用不同的方式創造出理想的「形象」，也許這裡沒有任何能讓版式介入的空間。然而，即便如此，設計師對版式依舊有著超乎尋常的追求。

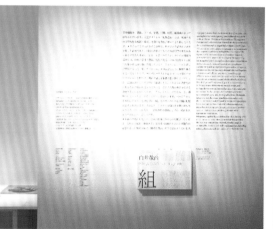

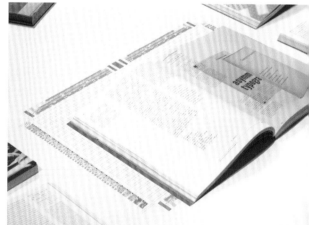

造形組版

ggg

The 362nd ginza graphic gallery Exhibition
Typographic Composition, Yoshihisa Shirai
ギンザ・グラフィック・ギャラリー 第362回企画展

白井敬尚

2017. 9. 26 TUE – 11. 7 TUE

2006年1月1日発行　第54巻　第1号　通巻314号
毎週月1日発行　ISSN 0019-1299

314 2006.1

international
graphic art and
typography

世界のデザイン誌
誠文堂新光社

idea アイデア

《idea》封面及內頁

An Interview with Zuzana Licko

ABCDEFGHIJKLMNOPQRSTUVWXYZ
abcdefghijklmnopqrstuvwxyzæœfifl
0123456789 !?&(){}''""".,:;--*

《idea》封面及內頁

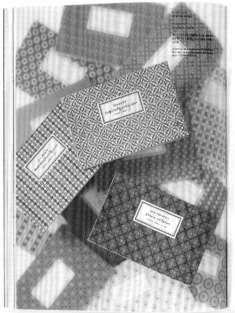

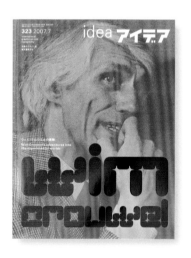

《idea》封面及內頁

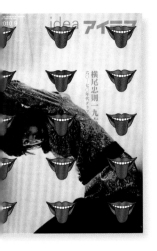

為《Ryobi 字體百花全書》（*Blooming Typefaces From Ryobi*）做的雜誌廣告版面設計

は文明の旗だ

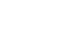

字體產品包裝設計

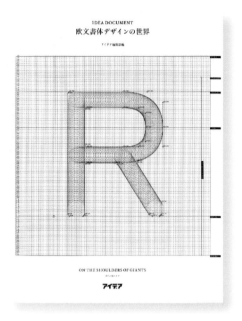

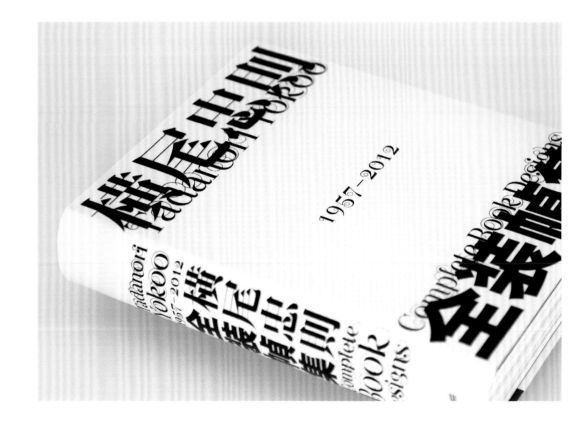

造形

井 敬尚

フィック・ギャラリー 第362回企画展
a ginza graphic gallery Exhibition
phic Composition, Yoshihisa Shirai
9.26 — 11.7 TUE

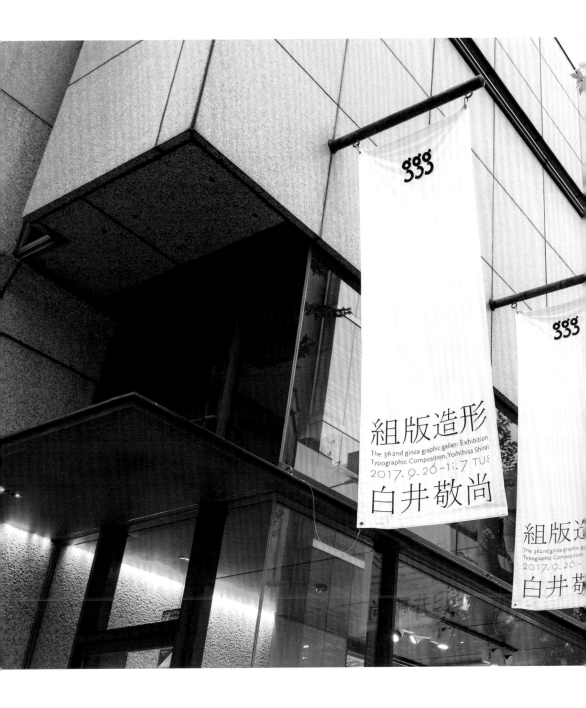

銀座 ggg 美術館

地	址：	東京都中央區銀座 7-7-2 DNP 銀座大樓 1F
開館時間：		11:00–19:00
休 館 日：		週日及節慶假日
交	通：	東京Metro銀座線・日比谷線・丸之內線銀座站； JR 京濱東北線・山手線有樂町站或新橋站

　　ggg 由日本印刷界的百年老字號 DNP 公司創辦。DNP 旗下共有三家美術館、銀座 ggg 美術館、京都 ddd 美術館、以及福島縣須賀川市的 CCGA。ggg 是為平面設計愛好者所設、專注平面設計展覽的美術館。ggg 舉辦超過三百場平面設計展，在國際設計領域中享有聲譽，展品可謂日本美術設計的風向指標。

　　ggg 美術館位於日本最繁華的銀座七丁目，是藝術愛好者到日本旅行必打卡的地點。ggg 展廳在一樓與地下一樓，展品定期更換，對一般民眾免費開放。ggg 除了展出作品外，還擁有一個可供閱覽的圖書館，以及一間書店，裡面藏有許多設計精美的書籍。即使不是平面設計相關專業的民眾也能收穫良多。福田繁雄、田中一光、原研哉、佐藤卓、平野甲賀等設計大咖皆曾參展。2017年，擔任《idea》雜誌藝術總監的白井敬尚在 ggg 美術館進行了「組版造形」專題展覽。

平野甲賀

KOUGA HIRANO

Keywords
甲賀怪怪體、手繪字

踩點info
**銀座 ggg 美術館
ginza graphic gallery**

1938，出生於首爾。

1957，進入武藏野美術大學。

1960，在日本宣傳美術會以大江健三郎短篇小說《不看就跳》（見るまえに跳べ）的書籍裝幀設計獲特選獎。

1964-1992，包攬晶文社全部的書籍裝幀設計，平野甲賀經手的設計已近 7000 本。

1973，擔任全新出版的《寶島》雜誌藝術總監。

1984，以木下順二《本鄉》書籍裝幀設計奪得講談社出版文化獎的設計大獎。

1992，陸續在國內外舉辦書籍裝幀設計個展「文字的力量」，以版畫形式展出。

2005，於新宿岩戶町開設「iwato 劇場」（シアター・イワト），2012 年以「iwato 工作室」（スタジオ・イワト）的身分轉移至西神田。

2014，平野偕同夫人移居小豆島。

2018，在東京銀座 ggg 美術館舉辦「平野甲賀與晶文社展」，以及在上海舉辦「平野甲賀個人作品展」。

讓人感受到生命力的設計

SHOWING THE VITALITY OF LIFE THROUGH DESIGN

我們如何理解文字？山本耀司認為：「即使是一根線，也要注入生命。」鳥海修則強調文字的手感：「字是筆的軌跡，文字需要手寫的感覺。」平野甲賀則說：「字體必須像空氣一樣，可以放心地呼吸。看似隨意的排列，實則傾注了設計者的愛，希望每一個字都能引起讀者對內容的關注。」在平野甲賀眼裡，沒有什麼比文字更能傳達訊息。平野先生的每一幅作品都仿如一場電影。

　　以書籍裝幀設計和獨特手繪字聞名於世的平面設計師平野甲賀，2018 年在東京銀座 ggg 美術館舉辦的「平野甲賀與晶文社展」大受歡迎，他將個人特色鮮明的手繪文字，應用到大量的書籍裝幀和海報設計中。他創作的手繪字擁有一眼就能被識別出來的「魔力」，有著極高的辨識度和藝術水準。

大師訪談
Talk to the Master

Q1　您和妻子在 2014 年搬到了遠離東京的小豆島，可以告訴我們您在小豆島的日常生活是怎樣的呢 ？

平野甲賀：本來覺得東京是個紛繁的地方，我和妻子都喜歡流浪，所以我們就搬到了小豆島，以為那裡會是個天堂。但是，到了小豆島後發現那裡並不是像大家所說的那樣。那裡非常悠閒，老人們有很大的權力。我還是想尋找一個設計的天堂，對我們設計者來說最合適的地方。也許我們之後還會再搬家。小豆島的生活沒有東京那麼忙，可以有很多時間，這方面還是很好的。但是有時間的同時沒有金錢，生活還是有點艱難。

Q2　那您下一次搬家的話會到哪裡去呢？

平野甲賀：我還是想去有很多年輕人的地方，有活力的地方。年輕人都在活動，而這些活動要很有趣，而不是一些受到權威限制的活動。總而言之，充滿自由與活力的年輕人活動場所。

Q3　這樣看來，平野老師的心態也是很年輕的，到時候會不會有很多年輕人跟著一起去？

平野甲賀：我可能過兩三年會選擇退休，或者說再次退休。但是我的妻子是個非常有活力的人，其實我們兩個人年輕的時候就一起從事很多跟戲劇、音樂有關的工作。妻子的很多朋友現在還在從事相關工作，我們以前一起工作過，現在也還沒有放棄。因此如果在妻子和她的朋友一起努力下，朝好的方向發展，使這個島可以變成一個充滿希望的地方的話，那會是非常好的一件事情。

Q4 大學畢業後您便以獨立設計師的身分活躍於業界。如果讓您回到過去，您還會選擇成為一名設計師嗎？

平野甲賀：我不知道回到過去的話我還會不會當一名設計師，可能我會做一名版畫家。如果是版畫家的話，我希望像日本一些著名版畫家一樣，留下許多優秀作品，像江戶時代一些描繪自然風景的版畫。當然我也非常喜歡平面設計、文字設計。中國的文字和日本的文字都非常有趣。我在上海的時候看到了很多攝影集，也看到了很多商店招牌，如果我能進一步設計這些招牌、添上文字的話那就再好不過了。

Q5 相比過去的設計領域，如今有越來越多的人關注字體、投入到字體專業。您怎麼看待字體設計目前的情況？字體設計未來的路想要走得更遠、更堅實的話，最需要的條件是什麼？

平野甲賀：談到文字設計的現狀，現在大概還是欣欣向榮的時代，到處都可以看到字，也有各式各樣的設計。在中國的話，其實所有的字都是漢字，但在日本則是由平假名、片假名和漢字組成，所以在日本人的眼中，他們會覺得字太多了，也還有進一步簡化的可能性吧。漢字也許還可以再做一些改革，光說是不夠的，行動才是關鍵。

Q6 您比較關注設計的哪方面呢？您最近在關注一些什麼樣的主題？

平野甲賀：作為設計師，看到一個作品首先關注的，就是它的外表是否美麗，第二則是內容。如果外表很好看，但是內容卻跟不上，例如一些政治色彩相當濃厚的，就不太合適。
從工作的角度來說，出版社會給我訂單，然後我就開始做。但是出版社的訂單也並非全都是好的，有一些不好的，當然就不會選擇。如果沒有訂單的話，我平時會寫一些字，把它們積累起來。總地來說就是社會體制的問題，如果社會體制不向我們平民百姓靠近的話，也不會有什麼好的靈感。

Q7 可以跟我們分享一下您的靈感來源，以及保持活力的原因嗎？

平野甲賀：要留意一些美的東西，在街頭巷尾尋找美。像這次在上海，我就看到了很多身材非常好的女生，這也是一種靈感來源。

平野甲賀

KOUGA HIRANO

演劇海報《戀戀花牌鼠小僧次郎吉》 | 1971

演劇海報《超現實主義宣言》 | 1973

演劇海報《二月與電影》 | 1972

演劇海報《再見 Max》 | 1973

演劇海報《嗚呼鼠小僧次郎吉》 | 1971

鬼平対甚一

植草甚一跋 池波正太郎

晶文社

ハバナの審問

H・M・エンツェンスベルガー

野村修訳

晶文選書
28

ウェスカー三部作 the wesker trilogy

アーノルド・ウェスカー

木村光一訳

晶文選書

ハノイで考えたこと

スーザン・ソンタグ

邦高忠二訳

晶文選書15

幻獣辞典

ホルヘ・ルイス・ボルヘス
マルガリータ・ゲレロ
柳瀬尚紀訳

晶文社

淺葉克己

KATSUMI ASABA

1940，生於神奈川縣。

1975，設立淺葉克己設計工作室。

1987，成立 Tokyo TDC（東京字體指導俱樂部）。

1999，受邀在麗江國際東巴文化藝術節舉辦個展。

淺葉克己製作出許多名留青史的廣告作品。代表作如西武百貨「美味生活」（おいしい生活）、三得利「夢街道」、武田藥品「合利他命 A」、麒麟「日本玄米茶」包裝設計等。榮獲無數獎項，包括日宣美特別獎、每日設計獎、日本宣傳獎山名獎、日本學院獎傑出廣告藝術指導、紫綬褒章等。曾任國際平面設計聯盟（AGI）日本代表、桑澤設計研究所第十任所長、東京造形大學、京都精華大學客座教授。象形文字造詣深厚。

Keywords

東巴文、字體設計

踩點info

矢口書店
YAGUCHI SHOTEN

↘ 地球文字探險家

EXPLORER OF WORLD TYPES

地球文字探險家是依靠什麼生存的呢？有這樣一本書可以回答這個問題。西田龍雄博士編寫的《世界的文字》編入了『現代世界主要文字分布概況圖』。雖然現在它已經破爛不堪，但我還是會不時翻閱。這是一幅很簡單的地圖，用顏色區分區域，清晰易懂，具有很重要的意義。因此我思忖著姑且製作一張擴大版的精確地圖。

　　據說地球上存在三千種語言和四百種文字，我們的注意力會被『已丟失的文字』這樣的詞語強烈吸引，但『文字的產生』才應是我們藝術指導和平面設計師首要關心的問題。有文字產生，也有文字因各種各樣的原因消失，其中應該有關係到國家生死存亡的故事或者謎團事件。我們為了解開謎底、挑戰極限而心潮澎湃。走遍一個個國家並探訪那裡的故事，這樣的探險調研，需要花費很多時間和金錢，卻成為我義不容辭的使命。能表達出語言和文字之間緊密關係的設計，也就是字體排印術。

　　我拜讀了西田龍雄教授的著作《東巴文：活著的象形文字》（生きている象形文字），不禁驚嘆這種不可思議的文字，於是為了不斷探索東巴文字，在中國雲南省麗江住了十五年。翻閱東巴文化研究院的老通寶何國相（He Guoxiang）先生的東巴書法作品，閱讀之間讓人心往神馳，不禁想到用筆描寫東巴文字，這樣的表達才是真品！於是買來了國相先生的數部掛軸作品，每日瞻仰學習。

　　在二十世紀末，我預感到人類的注意力將傾注於文字，於是和照沼太佳子小姐於 1987 年共同創辦了 Tokyo TDC（東京字體指導俱樂部），同年四月舉辦了 TDC DAY 座談會。從那之後，我們每年舉辦一次展覽並發行一部年鑒。海外獲獎人所舉辦的展覽，多發展成了國際展，可以說為二十一世紀的新設計開闢了道路。

——節錄自淺葉克己《地球文字探險家》（2004）

大師訪談
Talk to the Master

Q1 您認為一個好的設計需要什麼因素？

淺葉克己：以與時俱進的眼光看待問題，這點非常重要。我們看待問題不能目光如豆，必須秉持不斷開拓進取的精神。特別是在平面設計和藝術指導的工作中，我們往往需要巧妙結合插圖和文字，才可以順利完成一部作品。因此，要想創作出一件好作品，以下三點缺一不可：平面設計、藝術指導、文字設計。一直以來，我總思考著如何將概念、場景和焦點運用在設計中。我想，一件作品中，如果平面設計、藝術指導、文字設計這三要素都無一亮點，那麼應該算不上什麼好作品吧。

Q2 您熱愛做筆記，更出版書籍《淺葉克己設計日記》（ 葉克己デザイン日記）。設計筆記為什麼那麼重要？

淺葉克己：在日常生活裡，我們常常會遇到形形色色的人和各種各樣的事情。我尤愛對這些人事物反覆思考、琢磨。俗話說：「好記性不如爛筆頭。」我也便慢慢養成了隨手記筆記的習慣。這種習慣還真給我帶來了不少的好處。一來，閒暇時，我會對之前記錄的筆記加以整理，從而寫出一些像樣的好文章；二來，平常的思考和積累甚至促使我創作出一些好的作品；三來，每每翻閱這些文章，曾經記下的點滴思緒總會讓我豁然開朗，得到新的啟發。

淺葉克己
KATSUMI ASABA

Q3　您說過設計師需要有趣,那麼怎麼樣可以做到有趣?

淺葉克己:世間萬物,浩瀚蒼穹,我們人類實在是太渺小了,不知道的東西實在是太多。無論是學習還是工作,找到自己的興趣點才是最重要的。只要你對某樣東西感興趣,你便會不自覺地想要瞭解關於它的更多知識,主動汲取其中的營養。例如,如果你是一名歷史愛好者,那麼,在探索古老歷史的過程中,你可能會驚嘆於數百年來人類高超的智慧。所以說,興趣才是最好的老師。

Q4　字體在日本同樣被深入研究,人們是透過什麼方式來研究字體的?

淺葉克己:在平面與裝幀設計師河野鷹思先生的作品中,配有大量的插圖和解釋性文字,可謂圖文並茂、生動有趣。在高中時期,每逢週末,我都會去先生的辦公室幫忙。正因為這樣,我才有了近距離觀察、瞭解先生創作的機會。《青春圖會:河野鷹思初期作品集》(川畑直道編)是先生的主要作品之一。這本書的發行量只有一千本,一下子便銷售一空,受歡迎程度可見一斑。還有日本著名裝幀藝術家原弘先生是日本首位提出並使用「文字設計」一詞的人,在書籍裝幀方面的作品不勝枚舉。

ASABA'S DIARY.

浅葉克己デザイン日記
2002 — 2014

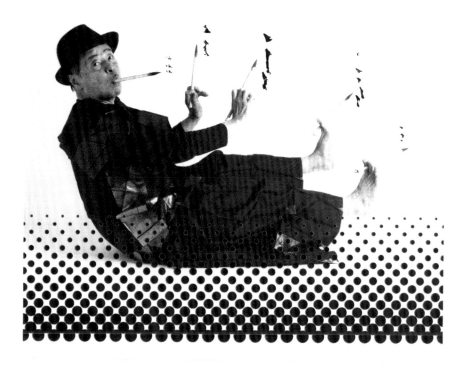

《淺葉克己設計日記》│2015

THE MIRROR

Hold the Mirror up to nature
いまアートの鏡が真実を映す。

October 16 — November 9, 2014

銀座4丁目THE MIRROR館（名古屋商工会館）
アート＋デザイン＋ライブラリー＋レクチャー 完全前売り予約入れ替え制

同時開催『デザインの黎明』（主催：博物館明治村）

浅葉克己
内田繁
尾関幹人
アニッシュ・カプーア
隈研吾
フロリアン・クラール
小松宏誠
さわひらき
神馬啓佑
タムラサトル
土屋公雄
堂本右美
トラフ建築設計事務所
中西夏之
流麻二果
名和晃平
西野達
ローランド・ハーゲンバーグ
ニコラ ビュフ
畠山直哉
藤森照信
フランシス真悟
ベー・ビョンウ
ジェニー・ホルツァー
松岡正剛
宮田彩加
宮脇晴
森万里子
山上渡
李禹煥
渡辺元佳
特別出品／覚壽派タンカ（シュエナン派チベット仏画）
屋根裏ブックウェア／松岡正剛プロデュース
総合プロデューサー／清水敏男

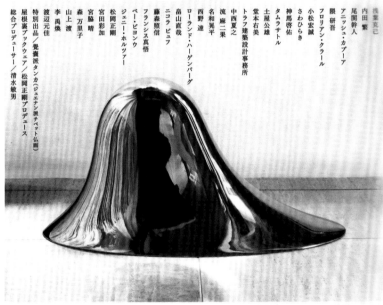

アート＋デザイン＋ライブラリー入場料
完全前売り予約入れ替え制　1,000円（一日限定400枚）

THE MIRROR レクチャーシリーズ

The Mirror | 2014

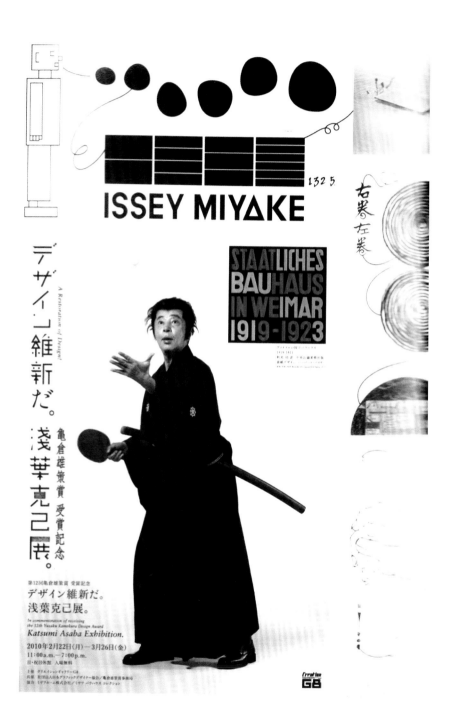

設計維新，淺葉克己展｜2010

赤レンガ淺葉克己 原展。

Katsumi ASABA Exhibition.

紅煉瓦淺葉克己原展｜2004

2 富岡八幡宮.
新年会.

第四十五番吉

富岡
八幡くじ

植えおきし庭のたちばな花咲きて
いづれみのりの秋に会わなん

（以下、手書きの日記本文）

day
Week 53
Christmas

2

（手書きの日記本文）

七つの顔の アサバ公展.

Thursday
197-169 Week 29
St Swithin

15

（手書きの日記本文）

Monday
167-198 Week 25

（手書きの日記本文）

THE MIRROR
Hold the Mirror up to nature.

淺葉七面相展 | 2005

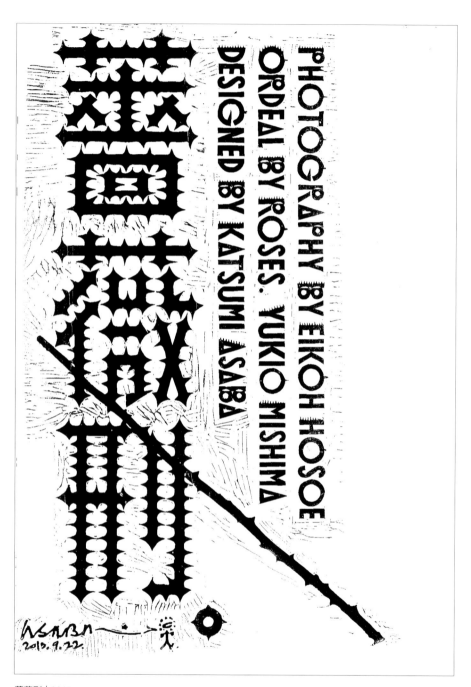

PHOTOGRAPHY BY EIKOH HOSOE
ORDEAL BY ROSES. YUKIO MISHIMA
DESIGNED BY KATSUMI ASABA

薔薇刑 | 2015

ぐらふぃっく
でざいん。

Graphic Design.

Graphic Design | 2017

ASABA'S TYPOGRAPHY.

UCLA × 早稻田大學「日本古典藝能」海報展｜2017

矢口書店

YAGUCHI SHOTEN

地　　　址：東京都千代田區神田神保町 2-5-1
營業時間：平日 10:30–18:30；週日及國定假日 11:30–17:30
交　　　通：東京Metro半藏門線神保町站

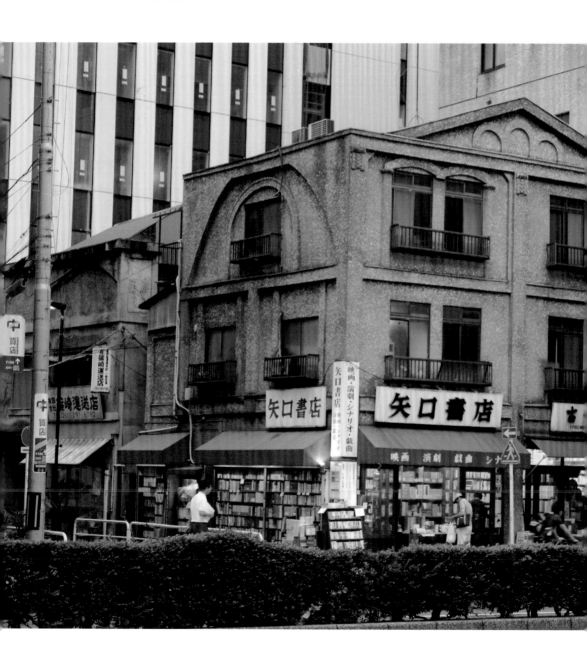

神保町古書街是全球最大的古書街，沿著靖國通一路至御茶之
水站，是古書店的精華區。矢口書店就位在這個老店、古書店林立的
街區，是很多攝影師偏愛的取景地點。1918 年創立的矢口書店親歷
日本的時代浮沉，而這方磚樓從未改其形姿，身披大正古風，矗立街
角。

矢口書店最早經營哲學和經濟方面的古書，1975 年後開始照店
主的喜好進行經營，漸漸有了電影、演劇和藝人的專業劃分，直到現
在，已可以稱得上是演藝專門書店的鼻祖了。店內亦有不少別處難以
尋覓的稀有珍本。

圖片出處｜Wikipedia

攝影｜Kenichiro MATOHARA

A 14

服部一成
KAZUNARI HATTORI

1964，出生於日本。
1988，畢業於東京藝術大學設計科，同年進入日本廣告代理公司 Light Publicity。
2001，創立獨立工作室。

操刀過「Kewpie Half」美乃滋、JR 東日本鐵道等品牌的平面廣告，並是《真夜中》、《流行通信》、《here and there》等雜誌的藝術總監。獲得獎項包括第六屆龜倉雄策獎、Tokyo TDC獎、每日設計獎等等。

Keywords

《流行通信》、《真夜中》雜誌

踩點info

東京堂書店
TOKYODO BOOKS

↘ # 抓住設計的瞬間

SEIZE THE MOMENT OF DESIGN

當我們動手嘗試某件事時，常會出現偶發狀況，令結果變得意想不到；服部一成會心血來潮嘗試某款字體，或在出其不意的位置放上文字，以意料之外的嘗試誕生設計。自 2002 年起服部一成擔任雜誌《流行通信》的藝術總監，從選題到內容策畫、攝影和版面設計，參與了雜誌大半的內容製作。對於雜誌該是什麼樣也有著自己的理解，他以不合常規的設計，為雜誌帶出個性和有趣的一面。

Q1　您設計時通常使用什麼工具呢？

服部一成：一般是電腦，通常使用的是 Illustrator。

Q2　如今大部分設計師都是以電腦繪圖，似乎即使不用紙筆也可以製作出色的設計。您如何看待手工與電腦這兩種設計方式？

服部一成：動手去寫、去畫、去剪和貼的時候，常常會有各種事先想像不到的偶發狀況，在這之中常常會發現超出自己預想的魅力之處，動用自己的雙手便不會錯過。電腦軟體的話，相對來說比較難以發生那樣的事情，所以如何在作品中融入偶然性，是我在使用電腦軟體的時候會考慮的。有時候會積極融入這種偶然性，偶爾也會想將它們排除。

服部一成
KAZUNARI HATTORI

Q3　不同的平面作品，需要選擇不同的合適紙張去呈現，這方面您通常是如何進行的？

服部一成：通常都是在平面設計好後才選紙，前一陣子有一個專案則是先決定好用紙再去考慮設計，這對我是一次很新鮮的體驗。另外，對於該選用何種紙比較合適，在平面製作的階段基本都會有一個模糊的印象，但有時候也會大膽選用與之前完全不同的紙，「如果用這個的話，會變成什麼樣呢 ？」邊考慮邊試著做。就這樣尋找著自己看來都覺得新鮮、出其不意的東西。

Q4　設計稿交付印刷的時候，常常會遇到用紙、現色等各種問題，像我們的設計師就常常要到印刷廠去看印。您是否也有這一方面的煩惱？

服部一成：能製作出不為印刷品質好壞所左右的強大設計、對印刷方面的事情全然不必掛心，這當然是理想。實際上我和印刷公司之間有著很多往來，但相對而言，我在印刷方面的講究並不是很高。

Q5　您設計時有沒有什麼特別偏好？

服部一成：並沒有。我想做的是盡可能沒有偏好的設計。我會心血來潮試試看某款字體，試著在出其不意的位置放上文字，然後減弱設計的痕跡，讓作品看起來像是「意外之作」。有一次我乘坐東京前往神戶的新幹線時，在座位上一邊吃便當、看書，一邊心不在焉眺望窗外風景，覺得沒有什麼特別的，忽然間，眼前出現了「一間小學，牽著狗散步的人，騎著自行車的老爺爺」，他們進入我的視線，我腦子就會「啊」的一聲，就會有這樣的瞬間。瞬間和偶然的事物有著不可言說的魅力。

Q6　在您擔任《流行通信》藝術總監的時候，不只是版式設計，在內容上也有所參與？

服部一成：一本雜誌若是沒有好的內容，即便有好的排版也不能算是好雜誌。因此，自然而然就和編輯們一起參與內容製作了。

Q7　從 2002 年到現在，您一直擔任著《here and there》藝術總監，這是由林央子創辦的個人雜誌。相比於商業案，在這本雜誌上是否有更多創作自由？

服部一成：即便不聽取他人的意見也沒關係，有諸如此類的自由。在設計的時候需要基於對內容的理解，在這一點上《here and there》與其他案子沒有什麼分別。做商業案時需要聽取他人的意見，對於此類工作我也並不反感。

Q8　看您的設計會讓人聯想到您的人，想必您在生活中也是非常有趣的人？

服部一成：自由奔放，既有趣又快樂，雖然很嚮往成為這樣的人，但我自己完全不是那種類型。那麼，至少想在平面設計的領域裡，去做各種自由有趣的嘗試。

2002 年，服部一成開始擔任《流行通信》雜誌的藝術總監。事實上，他和雜誌的羈絆早在高中時代便開始了；對於服部來說，高中時代的一大樂趣便是躺在房間地板上看雜誌。在這之中他最喜歡的讀物便是《流行通信》。「我從沒想過二十年後會成為它的藝術總監。」而他所做的第一件事便是更新雜誌 logo。

「田中一光設計的 logo 真的很棒，無論內裡的內容如何自由發揮，似乎只要有這樣一個 logo，雜誌的格調便能保持如一。」服部一成如此說道，因此一開始他想的是在原先 logo 的框架上做一些靈活改動。

但依此做了多番嘗試的服部，發現僅僅在原 logo 框架上做改動，並不能帶出他所想要的「新鮮感」。

最終出來的方案，和原先的框架大相徑庭。由方形點陣構成的新 logo，帶有一種數位感，筆劃看上去也有些扭曲。而其實早在決定用點陣設計時，服部便想過它的粗度其實並不適合表現「流行通信」四字的筆劃。「既然已經不合常規了，倒不如思考如何通過這樣的設計去帶出個性和有趣的一面。」

《流行通信》雜誌封面

昭和五十一年二月十四日 第三種郵便物認可 九月号 平成十五年九月一日発行 毎月一回一日発行

Ryuko Tsushin

流行通信

本のガイド2003

BOOK LIFE

9

vol.483 700yen www.infas.co.jp

《流行通信》雑誌封面

Graphic Trial

此一系列海報，是服部在某次平面設計試驗中創作出來的。「這次試驗關注的是『印刷』。印刷通常被用來表現某個平面主題。我想反其道而行，以印刷本身為主題。」對 CMYK 網點如何呈現儼然十分熟悉的服部，想在試驗中做一次另類嘗試，那便是用線代替網點，去呈現印刷的色彩和階調。為此他手繪線條，將它們以 CMYK 印刷之後，一個個充滿質感的色表便呈現出來。色表中，顏色的漸變清晰可見。開心之餘，服部開始構想用旗幟作圖案，用它們來呈現線條。「一般而言，平面才是主角，印刷的 CMYK 網點是為表現平面作品而存在。但這次試驗中 CMYK 線才是主角，旗幟是為呈現這個主題而創作的。」線的粗細、線與線之間的間隔亦被納入試驗中。隨著線的粗細、線與線之間的間隔不同，色調會呈現變化。

Flag 01

Flag 05

Flag 02

Flag 04

Kewpie Half 美乃滋：蛋糕

Kewpie Half 美乃滋：電線桿

Kewpie

這是一系列為美乃滋品牌 Kewpie 製作的廣告。海報中除了「Kewpie美乃滋每 100g 所含
卡路里，是普通美乃滋的1／2」廣告標語，還有一些有趣獨白，諸如：「有化妝水和口紅
就好了」、「一個人也好，並非一個人也好」、「素顏的話，即使臉型好也顯得平凡」。
而這些，其實都是服部從都市獨居女性的視角出發寫下的文字，它們看上去隨意出現在海
報上，背景則有一些快照。按服部自己的話來說，「文字是手寫的，排版也不是規規矩矩
的。拼貼，就是用剪刀剪著剪著，不經意往桌子上一看，『啊，這樣好像很有趣』，又或
者，『看上去好像還沒有完成』，還在創作『途中』，但反而覺得很妙。」

Kewpie Half 美乃滋：時鐘

詩学講義 無限のエコー

吉増剛造

慶應義塾大学出版会

ラブシーンの言葉

荒川洋治

四月社

整形前夜

穂村弘

講談社

秘密のおこない

蜂飼耳

毎日新聞社

here *and* *there*

nakako hayashi

2002 spring issue

NAKAKO HAYASHI

here *and* **VOL.12** *there* **2015**

ZOKU KAKUCHO issue

Bless

Elein Fleiss

Susan Cianciolo

Yurie Nagashima

Pascale Gatzen

Ryoko Aoki

Takashi Homma

Nobuhiro Shimura

Yukinori Maeda

NAKAKO HAYASHI

here *and* *there* **2010**

the BLUE issue

Akira Onozuka Shimabuku

Laetitia Benat

Aoi Huang Takashi Homma

Elein Fleiss

Katsumi Omori

Susan Cianciolo

Akira Minagawa Mark Borthwick

Yukinori Maeda Nobuya Hitsuda Takehito Koganezawa

Aki Goto BLESS

2008 Early Summer

真夜中

No.1

創
刊
号

Little More

東京堂書店
TOKYODO BOOKS

地　　　址：東京都千代田區神田神保町 1-17
營業時間：11:00-19:00
交　　　通：東京Metro半藏門線神保町站

　　東京堂書店是一家具有上百年歷史的老書店，十九世紀末從一家小書店起家，漸漸發展成中盤商、出版社。它的包書紙知性洋氣，對愛書人來說是致命誘惑，其設計來自十九世紀末西洋文化席捲日本的時代。入口櫥窗擺著銷售排行榜，通過墨綠色的外立面進到書店，可以感受到平靜。書店的主色調是墨綠色，搭配深色書架，穩重而不老氣，店內寬敞明亮，到處張貼著作家分享會、講座等海報。一樓主要展示新書、每週精選書籍和雜誌等。二樓以上收集了科學、經管、國內外文學和藝術等書籍。

圖片出處｜Wikipedia
攝影｜Lombroso

鳥海修

OSAMU TORINOUMI

1955，生於日本。
2002，獲得第一屆佐藤敬之輔獎。
2005，以柊野體（Hiragino）系列贏得 Good
Design 獎。
2008，獲得 Tokyo TDC 字體設計獎。

畢業於多摩美術大學平面設計系。字游工房有
限公司董事長兼字體設計師。開發出柊野體系
列、Goburina Gothic、游明朝體、游黑體等
上百種字體。現為武藏野美術大學視覺傳達設
計系客座講師、京都精華大學客座教授。

Keywords
柊野體、游明朝體

踩點info
紀伊國屋書店新宿店
BOOKS KINOKUNIYA

↘ 字體設計的「手感」

"TOUCH" OF FONT DESIGN

在電子閱讀時代，依然有很多人沉浸書中，與紙墨交融，閱讀每個文字傳遞的訊號。文字是支撐文化的重要工具。

鳥海修認為文字設計是要做出「像水一樣、像空氣一樣」，能充當文化根基的文字。所以他特別注重「自然的文字」。他的設計重視內文字體製作時手的動作、筆的動作，強調字是筆的軌跡，文字需要手寫的感覺，每一筆都不敢怠慢。

Q1　可以描述一下簡體中文字、繁體中文字，分別給您什麼樣的印象？

鳥海修：我常在想，雖然漢字始於甲骨文，卻由於在中國、臺灣、韓國、日本這些使用環境的不同而大相徑庭。我以前曾經體會到，就算是同一個漢字，其設計的想法在中國和在日本是不一樣的。所以，雖說同是漢字，對別的國家所使用的漢字進行設計時，應該慎重地處理。

Q2　您之前提到過一個問題：文字的普遍性是什麼？現在的答案是什麼呢？

鳥海修：我認為活版印刷應該不具有普遍性。如果要說具有普遍性的話，那我覺得普遍性是表現在內文字體的製作者，他在製作字體時的意識，抑或是所擁有的態度。這裡的意識（態度）是指製作出沒有不協調感、易於閱讀且優美的文字。

鳥海修
OSAMU TORINOUMI

Q3　您作為 Tokyo TDC 特別評審員，優秀作品的標準是什麼？

鳥海修：我要事先聲明一下，接下來的不是作為審查員，而是僅作為我自己本人的意見來回答。

我認為內文字體才是字體設計裡最重要的東西。所以，以內文字體作為前提，那些完成度高的、寫法自然、讓人覺得能夠用手寫出來卻沒有不協調感的美麗字體，才是我所認為的優秀字體。

Q4　您教授學生字體設計課程，課程包括什麼內容？您希望學生重視字體設計的哪方面？

鳥海修：日文由漢字、平假名、片假名、英文字母組成，其中，比較獨特的部分是平假名和片假名，它們在日語中很常見。學生只有一學年的學習時間，所以我們會有平假名和片假名的相關課程。由於明朝體在日文中使用頻繁，我們將會教授明朝體的平假名和片假名。我盡可能尊重學生們想要的字體形式並給予指導。

48mm 原字

採用數位複製的方式，把 30mm 字身框所寫的底稿擴大到 48mm 後，作為原稿，對其加以修整而成。這個修整幾乎是針對畫質的，它的目的是讓之後的輪廓化作業更加順利進行。

おこそとのほもりゐ
えけせてねへめらわ
うくすつぬふむよろを
いきしちにひみゆれゑ
あかさたなはまやるん

鉛筆完成底稿後，用墨水上色，然後用廣告畫顏料（白色）修整而成。內文的字體用 20mm 字身框來寫，游明朝體 E 的話，因其用於標題，故用 30mm 字身框來寫。

游明朝体 36 ポかなファミリーは、游明朝体の漢字と合わせて使えるクラシカルなかな書体です。大正時代に制作された 36 ポイント（見出し向けサイズ）の金属活字をベースにデザインしました。毛筆の表現力をしっかりと活かして書かれた表情ゆたかな線と、独特のスタイルをもった字形が、このかなの大きな特長です。タイトルや見出しなど、大きなサイズでお使いいただくと、その個性がより一層引き立ちます。

明朝体やゴシック体のかたち

思想や様式でデザイン統一された
複数の文字群をいう。
そして、書体をつくる職業を
タイプデザイナーと呼ぶ

世の中には文字をつくるという職業がある。
寄席の看板や、歌舞伎座の看板など、
街にあふれる看板の文字ではなく、
新聞や雑誌、文庫などに印刷され、
読者がほとんど無意識のうちに読み、
内容を理解するあの文字である。

游明朝体 36 ポかな B＋游明朝体 StdN B

大＝60 級／
字間調整

中＝32 級／行送り・40 歯／
字間調整

小＝14 級／行送り・24.5 歯／
字間調整なし

游明朝体 36 ポかな B＋游明朝体 StdN B

小＝14 級／行送り・24.5 歯／
字間調整なし

中＝32 級／行送り・40 歯／
字間調整

大＝60 級／
字間調整

世の中には文字をつくるという職業がある。
寄席の看板や、歌舞伎座の看板など、
街にあふれる看板の文字ではなく、
新聞や雑誌、文庫などに印刷され、
読者がほとんど無意識のうちに読み、
内容を理解するあの文字である。

思想や様式でデザイン統一された
複数の文字群をいう。
そして、書体をつくる職業を
タイプデザイナーと呼ぶ

明朝体やゴシックのかたち

游明朝體 36 點假名 B

游明朝體 36 點假名家族，是能夠結合游明朝體漢字的經典字體。它以大正時期製作的 36 點（標題專用尺寸）金屬活字為基礎設計而成。這種假名其中一個主要特徵，是活用了毛筆字的表現力，那種富有神情的線條，以及具有獨特風格的字形。在題目或者標題當中，使用這種大號字體，能更加突出個性。

游明朝体ファミリーは、「時代小説も組める明朝体」をキーワードに開発された本文用書体「游明朝体 R」から展開した、スタンダードな明朝体ファミリーです。ファミリーの中で太めの游明朝体 StdN B は見出し書体に特化した専用のデザインで、繊細で力強く引き締まった漢字と、ベーシックで小振りなかなの組合せが特徴です。見出しや書籍のタイトルなどで真価を発揮します。

明朝体やゴシック体のかたち

思想や様式でデザイン統一された
複数の文字群をいう。
そして、書体をつくる職業を
Typeface Designerと呼ぶ。

世の中には文字をつくるという職業がある。
寄席の看板や、歌舞伎座の看板など、
街にあふれる看板の文字ではなく、
新聞や雑誌、文庫などに印刷され、
読者がほとんど無意識のうちに読み、
内容を理解するあの文字である。

游明朝体 StdN B
大 = 60級 / 字間調整
中 = 32級 / 行送り・40歯 / 字間調整
小 = 14級 / 行送り・24.5歯 / 字間調整なし

游明朝体 StdN B
小 = 14級 / 行送り・24.5歯 / 字間調整なし
中 = 32級 / 行送り・40歯 / 字間調整
大 = 60級 / 字間調整

世の中には文字をつくるという職業がある。
寄席の看板や、歌舞伎座の看板など、
街にあふれる看板の文字ではなく、
新聞や雑誌、文庫などに印刷され、
読者がほとんど無意識のうちに読み、
内容を理解するあの文字である。

思想や様式でデザイン統一された
複数の文字群をいう。
そして、書体をつくる職業を
Typeface Designerと呼ぶ。

明朝体やゴシックのかたち

游明朝體 StdN B

「游明朝體 R」是以「能夠編織成時代小說的明朝體」為概念，所開發出的內文用字體，它也擴展出了游明朝體家族。家族中加粗的游明朝體 StdN B，是用於標題字體的專用設計，其特徵是能與纖細而剛勁緊湊的漢字、以及基礎的小號假名組合使用。在報刊上的標題或者書籍中的標題中使用，能發揮其真正價值。

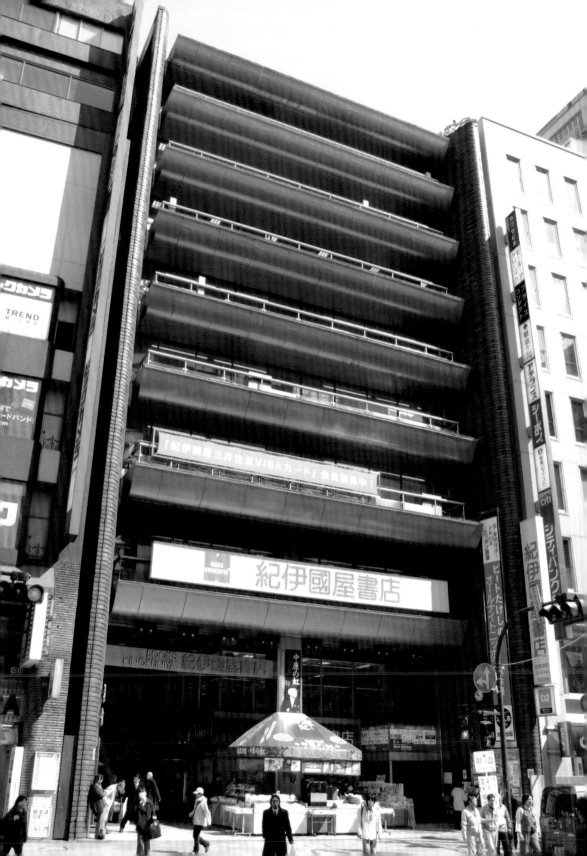

紀伊國屋書店（新宿店）
BOOKS KINOKUNIYA

地　　址：東京都新宿區新宿 3-17-7
營業時間：10:30–21:00
交　　通：東京Metro丸之內線・副都心線新宿三丁目站；JR山手線・埼京
　　　　　線・湘南新宿線・中央線快速・中央緩行線・總武緩行線新宿站

　　紀伊國屋是日本大型書店，也是全球知名的國際連鎖書店品牌。紀伊國屋成立之初，原只販售日文書籍，然而日本人為吸收新文化，對外文書的需求日益增長，於 1951 年開始引進外文書。

　　紀伊國屋第一家書店於 1927 年在東京新宿創立。目前新宿店是一幢八層樓的大型書店，書目種類齊全，位於繁華的商業大街上，同時滿足購書與購物需求。新宿店左側入口是可直接上達二樓的電梯，右側則是一樓入口，一樓主要販售雜誌和新書。

圖片出處│ Wikipedia
攝影│ Lover of Romance

致　謝

善本在此誠摯感謝所有參與本書製作與出版的公司與個人，該書得以順利出版並與各位讀者見面，全賴於這些貢獻者的配合與協作。感謝所有為該專案提出寶貴意見並傾力協助的專業人士及製作商等貢獻者。還有許多曾對本書製作鼎力相助的朋友，遺憾未能逐一標明與鳴謝，善本衷心感謝諸位長久以來的支持與厚愛。

解讀日本設計大師

直擊專訪＋代表作品＋踩點資訊，定義日本設計15人

（原書名：《日本設計大師研究室：定義當下の15人，讀專訪＋看作品＋去旅行，看懂日式美學的漫遊課》）

編　　著　SendPoints
封面設計　白日設計
內頁構成　詹淑娟
執行編輯　劉鈞倫
行銷企劃　蔡佳妘
業務發行　王綬晨、邱紹溢、劉文雅
主　　編　柯欣妤
副總編輯　詹雅蘭
總 編 輯　葛雅茜
發 行 人　蘇拾平

出版　　原點出版 Uni-Books
　　　　Facebook: Uni-Books 原點出版
　　　　Email: uni-books@andbooks.com.tw
　　　　新北市231030新店區北新路三段207-3號5樓
　　　　電話：（02）8913-1005　傳真：（02）8913-1056

發行　　大雁出版基地
　　　　新北市231030新店區北新路三段207-3號5樓
　　　　24小時傳真服務（02）8913-1056
　　　　讀者服務信箱 Email: andbooks@andbooks.com.tw
　　　　劃撥帳號：19983379
　　　　戶名：大雁文化事業股份有限公司

初版一刷　2021年4月
二版一刷　2024年6月

定價　　500元

ISBN 978-626-7466-19-3（平裝）
ISBN 978-626-7466-21-6（EPUB）
版權所有•翻印必究（Printed in Taiwan）
缺頁或破損請寄回更換
大雁出版基地官網：www.andbooks.com.tw

國家圖書館出版品預行編目(CIP)資料

解讀日本設計大師 / SendPoints著. -- 二版. -- 新北市：原點出版：大雁文化事業股份有限公司發行，2024.06
256 面；17×23 公分
ISBN 978-626-7466-19-3（平裝）

1.設計 2.訪談 3.日本美學

960　　　　　　　　　　　　113006126

The Japanese Design Masters 15
EDITED & PUBLISHED BY SendPoints Publishing Co., Ltd.
PUBLISHER: Lin Gengli
CHIEF EDITOR: Nicole Lo
LEAD EDITOR: Lin Qiumei
EXECUTIVE EDITOR: Zeng Wanting
DESIGN DIRECTOR: Wu Dongyan
LAYOUT DESIGN: Waikin Ho
PROOFREADING: Chen Wenyin, Huang Chujun